水野隆信 ——監修

阿部亮樹 ——插畫

圖解全書

戶外活動實用繩結

楓葉社

戶外活動實用繩結圖解全書

無限拓展的可能性

在這電子文化愈來愈興盛的時代，仍要求實體技術，且還能享受箇中樂趣的，我想只剩戶外活動了。

結繩術，也是這實體技術的其中之一。

雖然世上確實存在能自動綁釣鉤，或自動操作繩索的機械，但在野外無法倚賴這些機械。

用頭腦與身體來理解、學習，
並按照不同場面活用學到的知識與技術，
快速地又簡單地解決問題。
這是結繩術的妙趣所在，
也是親近自然不可或缺的戶外活動技術。

學會結繩術後，
無論露營、登山、攀登還是釣魚等等
各式各樣的戶外活動，
樂趣都會無限增加。

開始能前往之前始終無法到達的地方。
開始能挑戰之前一直做不到的事。
結繩術幫我們拓展了戶外活動的可能性。

不用覺得非得要學會所有結繩技巧。
只要學會適合自己興趣領域及生活風格的繩結，
增加可以運用的知識，
總有一天便能幫助到自己。

水野隆信

什麼是結繩術？

無論是露營時的舒適度，還是登山及攀登時的安全性，能夠保證這些條件最重要的工具及技術，就是繩索以及結繩術。雖然在沒有扎實技術的情況下貿然使用繩索相當危險，但只要學習正確的結繩術，繩索會是最值得信賴的夥伴。

愈深入學習結繩術，愈能在需要繩索的場面穩定地成長。譬如若想要在登山時帶上繩索，就必須精簡自己的裝備與登山方式的契機。在了解繩索的過程中，應該也能實際感受到維護及保管工具的重要性。

那麼，在閱讀本書後若想嘗試結繩術，應該怎麼做才好呢？如果是本書第2章介紹的露營用結繩術，可以直接在現場嘗試看看。然而，登山或攀登時的結繩術攸關性命，最好請教山岳嚮導等專家，並請對方判斷自己的結繩術究竟合不合格。

或許各位會認為：「既然要向專家學習，那何必必看這本書呢？」不過

請別這麼想。我希望各位將實際請教的山岳嚮導當作老師，而將這本書當作課本。先透過本書預習後再向專家學習，接著再回頭用本書複習，這是想要學會扎實結繩技術不可或缺的過程。請將本書翻到破破爛爛，讀得滾瓜爛熟吧。

結繩術是深奧的技術，光是繩結據說就多達數百種。但切記繩結選用不是終點，如何視情況選用最適當的繩結，並盡可能增加可以運用的結繩知識，這些課題都必須持之以恆學習才能發揮結繩術的功用。不過各位不用一次全部記起來，從簡單的繩結開始就好，譬如綁鞋帶，或是在拉鏈上綁個小把手。像這種時候，只要一條細繩就能簡單搞定，這也是結繩術的一環。試著慢慢親近繩索，不斷訓練，並實踐看看。如果本書能幫助您豐富戶外活動生活，那將是我的榮幸。

（山岳嚮導　水野隆信）

Part 1

繩索的種類與打結方法

繩索的種類

從露營到攀登都會用到的繩索

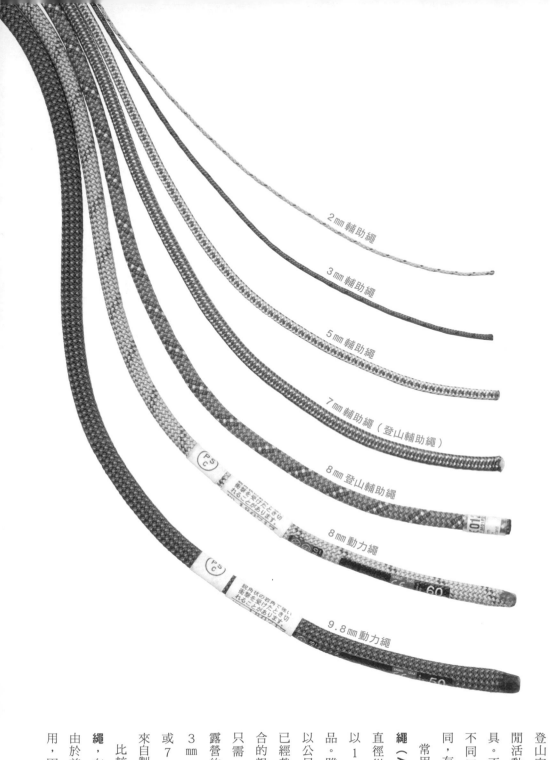

2mm 輔助繩

3mm 輔助繩

5mm 輔助繩

7mm 輔助繩（登山輔助繩）

8mm 登山輔助繩

8mm 動力繩

9.8mm 動力繩

依據用途使用不同的繩索

無論是想追求露營舒適度、提高登山安全性、還是想體驗攀登等休閒活動的樂趣，繩索都是必備的工具。不過雖然統稱為繩索，但因應不同用途，粗細及長短也隨之不同，有著各式各樣的種類。

常用於露營的是一般被稱為輔助繩（Accessory Cord）的繩索，直徑從1mm到7mm左右都有，並以1mm為單位分成多種尺寸的商品。雖然在登山用品店等商店通常以公尺計價販售，不過有些商品則已經裁成固定的長度。每種用途適合的粗細不同，譬如想要綁小物品只需2mm左右即可，而想要當成露營的營繩使用就要準備數條尺寸3mm×3m的輔助繩。另外，6mm或7mm的輔助繩在登山時，也可用來自製繩環（第11頁）。

比較粗的輔助繩可作為登山輔助繩，在登山時用來通過危險地帶。

由於前提是在繩子拉直的狀態下使用，因此無法因應倒頭墜落等緊急

2 mm

3 mm

輔助繩

從直徑 1 mm 開始，以 1 mm 為單位有著各種粗細尺寸，可依照用途選擇必要的長度。

5 mm

動力繩

9.8 mm × 50 m

動力繩可透過延展吸收一部分墜落所產生的衝擊力。用於攀登等有較大機會墜落的戶外運動。

登山輔助繩

8 mm × 30 m

用於通過登山時的危險地帶。有 UIAA（國際山岳聯盟）認證的產品更具安全保障。

靜力繩

不容易延展的繩索。用於救援活動或高樓洗窗等不考慮墜落的情境。

狀況。在商店裡通常以公尺計價，尺寸多為 6 mm 以上，另也有直接以 20 m 或 30 m 的長度販售的登山用商品。若是本書第 3 章、第 4 章所介紹的用途，那麼可以準備直徑 7～8 mm、長度 20～30 m 左右的類型。

動力繩（Dynamic Rope）是種可用於攀登的高安全性繩索。攀登者在墜落時繩索會延展，吸收一定程度的衝擊力，減輕墜落對攀登者的傷害。依據使用方法還可以進一步細分（詳情請參照第 10 頁）。一般的動力繩長度約為 40～60 m。

還有**靜力繩（Static Rope）**與**半靜力繩（Semi-static Rope）**這種類型的繩索。與動力繩相反，靜力繩的延展性相當低，一般用於救援時懸吊傷者等繩索延展後反而會造成負面效果的情境，也因此靜力繩無法應對墜落等狀況。

此外，雖然在五金行也能買到繩索，但不是登山用途的繩索並不符合安全規範。若要進行登山及攀登，請務必購買戶外用品店所販售的專業登山繩。

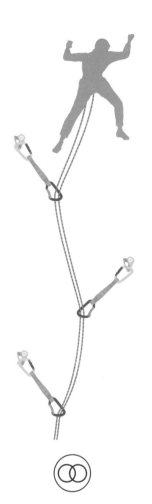

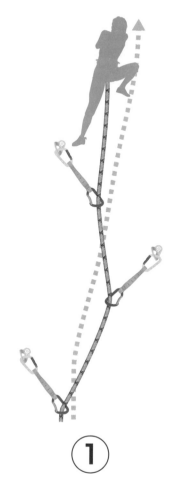

⊙⊙

雙子繩

將兩條登山繩扣在相同固定點的攀登方式。日本在法律上沒有檢驗標準。標記為「⊙⊙」。

½

半繩

將兩條登山繩扣在不同固定點的攀登方式，多用於技術性攀山（Alpine Climbing）。標記為「1／2」。

①

單繩

使用一條登山繩的攀登方式，用於已考量到墜落的情境。UIAA檢驗合格的產品標有「1」的標記。

使用方式各異的繩索種類

用於攀登的登山繩稱為「動力繩」，在攀登者墜落時可透過延展吸收衝擊力。國際山岳聯盟（UIAA）將動力繩分為「單繩」（Single Rope）、「半繩」（Half Rope）及「雙子繩」（Twin Rope）這三個類型，並對其各自設有安全檢查標準。另外，日本國內基於消費生活用製品安全法，也會對動力繩進行合格檢驗，惟雙子繩沒有檢驗標準，在國內也不會以「雙子繩」的名義販售。

單繩只使用一條，用於運動攀登等從一開始便考量到墜落的情境。半繩適合用在曲折的攀登路徑。此外半繩也能讓一名先鋒者協助最多兩名後繼者。

雙子繩適合用於攀冰等可攀爬直線的情境。可協助的後繼者為一人。

現今動力繩的技術日漸演進，有些動力繩已經能同時通過複數種檢驗標準。檢驗合格的登山繩可以標上UIAA的認證標章。

10

▶ 繩環的種類

自製繩環

將登山繩用雙漁人結打結而成的繩環，難以保障強度。

登山繩繩環

用登山繩縫合而成的繩環，多用於摩擦力套結（P36～P39）。

縫合繩環

Dyneema 繩環

有著超輕、高強度、抗水的特性，不過另一方面也有摩擦係數低、容易打滑，而且熔點相當低，可能因熱斷裂的缺點。

尼龍繩環

柔軟好用，最標準的繩環。碰水後強度會下降。

常見於登山及攀登的繩環

繩環指的是用繩索或扁帶結成環狀的器材，在登山及攀登等活動中會頻繁使用到繩環。大致可分成已經直接縫製成環狀並進行販售的縫合繩環，與利用輔助繩自行打結而成的自製繩環這兩種。

縫合繩環雖然有著各式各樣的材質，不過一般常見的為尼龍製與 Dyneema（俗稱大力馬）材質製。尼龍繩環有著優秀的強度與耐用性，是登山最常使用的繩環。Dyneema 繩環相當輕巧，而且據稱有尼龍材質五倍的強度，然而除了可能因熱而熔解的疑慮外，打結後也容易鬆脫。雖然曾短暫風行一時，但目前多數登山者僅會在特定用途使用。還有些繩環以登山繩縫製而成。另外也可以自行用登山繩打雙漁人結（第27頁）做成自製繩環。雖說強度上沒有保障，但因為便宜又方便，所以有些人會用棄繩來製作繩環。若使用的是扁平狀的繩帶可以打成環固結（第29頁）。

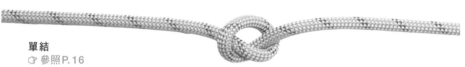

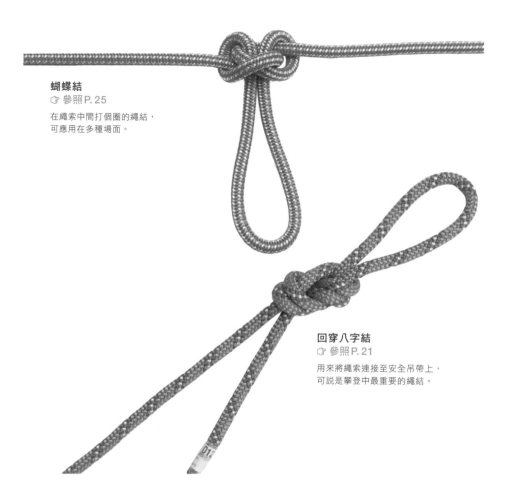

單結
☞ 參照P.16
最簡單的繩結。很少單獨使用，
但出場機會意外地多。

蝴蝶結
☞ 參照P.25
在繩索中間打個圈的繩結，
可應用在多種場面。

回穿八字結
☞ 參照P.21
用來將繩索連接至安全吊帶上，
可說是攀登中最重要的繩結。

Part 1

繩結名稱

獨立繩結（knot）、接結（bend）、套結（hitch）

了解概念

剛開始學結繩術時，各位應該都能發現各種繩結的名稱裡會頻繁出現「knot」、「bend」、「hitch」等單字。一開始各位可能不太了解這些是什麼意思，其實這是表達打結方式的分類用語。除了本書所介紹的繩結之外，其他細分起來多達數百種的繩結都能歸類到這三種繩結的其中一種。這是想要系統性地學習繩結不可或缺的概念，只要懂了基礎就能更快學好繩結。雖然這些單字多半會像「Loop Knot」（圈結）或「Clove Hitch」（雙套結）般接在名稱的後面，不過也有像「Figure Eight Follow Through」（回穿八字結，分類為knot）或「Klemheist」（克氏結，分類為hitch）般名稱中沒有這些單字的類型。

首先，「knot」（獨立繩結）指的是只要一條繩索就能完成並發揮功能的繩結。接著「bend」（接結）指的是將繩索彼此的繩頭打結的繩結，包含將兩條繩索連接成一條，

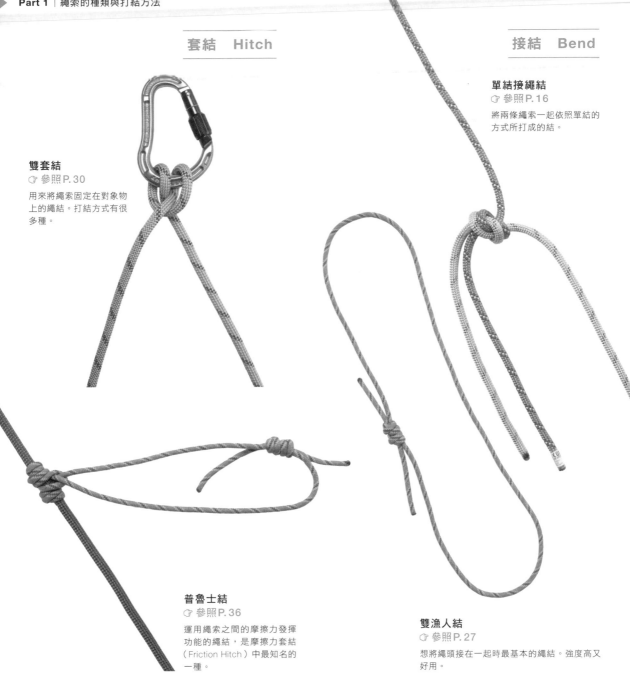

套結　Hitch

雙套結
☞ 參照 P. 30
用來將繩索固定在對象物上的繩結。打結方式有很多種。

普魯士結
☞ 參照 P. 36
運用繩索之間的摩擦力發揮功能的繩結，是摩擦力套結（Friction Hitch）中最知名的一種。

接結　Bend

單結接繩結
☞ 參照 P. 16
將兩條繩索一起依照單結的方式所打成的結。

雙漁人結
☞ 參照 P. 27
想將繩頭接在一起時最基本的繩結。強度高又好用。

上歸類於「knot」。

繩結本身還是打得出來，因此分類接在一起使用，但就算沒有吊帶，這種情況下確實是將繩索與吊帶連如用回穿八字結將繩索連接到安全吊帶上就是一個很好的例子。雖然結的功能，那麼就屬於「knot」，譬物上，但只要將繩索自身可以發揮另一方面，即便要將繩索綁在某

無法成立。繩結，如果沒有可依附的對象物就用來將繩索固定在鉤環或樹木上的Clove Hitch（雙套結，第30頁）是配使用才能發揮功能的繩結，例如結），指的是與鉤環等其他物體搭讀者多加注意。最後的「hitch」（套部分專門書籍會標記成「knot」，請Fisherman's Bend（雙漁人結）在不同。製作繩環時使用的Double方則是連接了兩條繩索，因此名稱不過一方是以一條繩索完成，另一繩結）雖然打結的步驟完全相同，（單結）與Overhand Bend（單結接況。如本頁介紹的Overhand Knot或將一條繩索的兩端結成環的情

部位名稱

形狀與功能

▶ 形狀與名稱

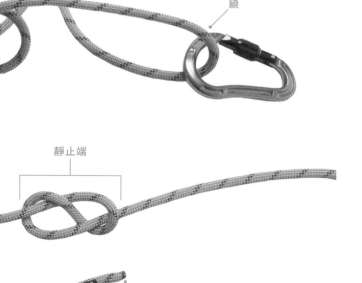

圈繞

繞

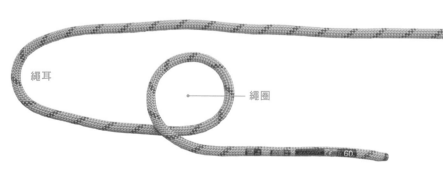

靜止端

操作端（繩頭）

繩耳

繩圈

由形狀來稱呼

「繩索」是指整條繩子，而用繩索打結時，每個部位都有其稱呼。本書裡會以「將操作端（繩頭）穿過繩圈」這種方式進行說明，因此先在本節掌握繩結部位的名稱吧。

在打結過程中用來穿過繩圈，或沿著某物環繞等移動的繩索尖端稱為「操作端」（Running End），有時也稱為繩頭。另一方面，在打結時成為繩結基底、不會移動的部分稱為「靜止端」（Standing Part）。以回穿八字結（第21頁）為例，步驟2裡八字結（Figure Eight Knot）的部分就是靜止端。

「繩圈」（Loop）與「繩耳」（Bight）是由繩索自己所形塑的部位，繩圈如名稱所示，指的是繞成一圈的部分。繩耳則指的是繩索反折後的部分，不會像繩圈般交叉。

「繞」（Turn）指的是掛在鉤環或樹木等其他物體時反折的部分。如果纏繞了至少一圈後再反折就變成了「圈繞」（Round Turn）。

雙繩股　　　　　　　單繩股

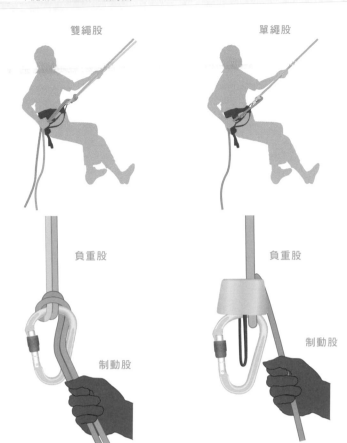

負重股　　　　　　　負重股

制動股　　　　　　　制動股

▶ **繩股的名稱**

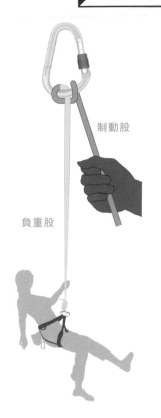

制動股

負重股

━━━ 動力繩的結構 ━━━

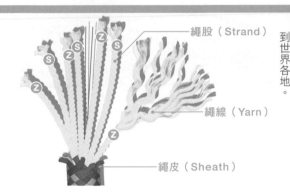

繩股（Strand）

繩線（Yarn）

繩皮（Sheath）

現在一般的攀登用登山繩，皆採用以繩皮（Sheath）包覆繩芯，稱為「芯鞘」（Kernmantle）的結構。繩芯由繩線（Yarn）撚合而成的繩股（Strand）所編織製成。繩股還可分為順時針纏繞的 Ｚ 撚股及逆時針纏繞的 Ｓ 撚股，彼此各占繩股的一半。芯鞘結構的登山繩普遍認為是在1950年代由Edelrid公司所開發，並在之後迅速普及到世界各地。

具有不同功能的部位

攀登用的登山繩一般採用以繩皮包覆繩芯的結構，繩芯由繩線編織製成。

由此結構引申，當攀登者在說明繩索的特定功能時，就會使用「繩股」這樣的用法。譬如用義大利半扣（第34頁）進行確保時，連接繩伴、承受負荷的部分稱為「負重股」（Load Strand），為了確保而進行制動的部分便稱為「制動股」（Brake Strand），以此做出區別。在繩索垂降（第86頁〜）中，下降器（Device）以上承受重量的部分為負重股，操作停煞的一側則是制動股。另外，在攀登中設置確保器的一側有時也稱為「導引股」（Guide Strand）。

如果繩子只有一條稱為「單繩股」（Single Strand），若有兩條則稱為「雙繩股」（Double Strand）。為了確保繩伴，設置義大利半扣時會使用單繩股，而繩索垂降則使用雙繩股。

單結

單結是最簡單的繩結，任何人都應該打過上百次才是。雖然單使用的機會很少，但可以用在將一條繩索的兩端（操作端）打成單結以做出一個環，或將兩條繩索連接成一條（由於是連接兩個繩頭，所以也稱為單結接繩結 Overhand Bend）。此外，單結也是圈結（第18頁）的靜止端（第14頁），登場機會頗多。雖說這個打結方式大概永遠不會忘，不過希望各位可以記好這個結就是所謂的單結。

分類
獨立繩結

英文名
Overhand Knot

別名
反手結

1 依照箭頭般將繩索反折，變成 **2** 的形狀。

2 依箭頭指示穿過去。

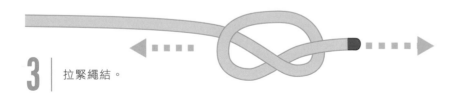

3 拉緊繩結。

4 完成。

稱人結

分類
獨立繩結

英名
Bowline Knot

別名
單套結、帆索結

被稱為「繩結之王」的基本繩結之一。稱人結打出的繩圈非常堅固，不僅不會再收緊，承受重量後也能輕易解開，是相當方便的繩結。繩結較小，不會妨礙作業，打結方式也簡單快速。唯一的弱點是若繩圈的一部分承受重量（稱為繩圈負重），整個繩結可能因此而崩解。過去曾有段時期用於攀登的確保，不過現在並不推薦用在事關性命的場合。

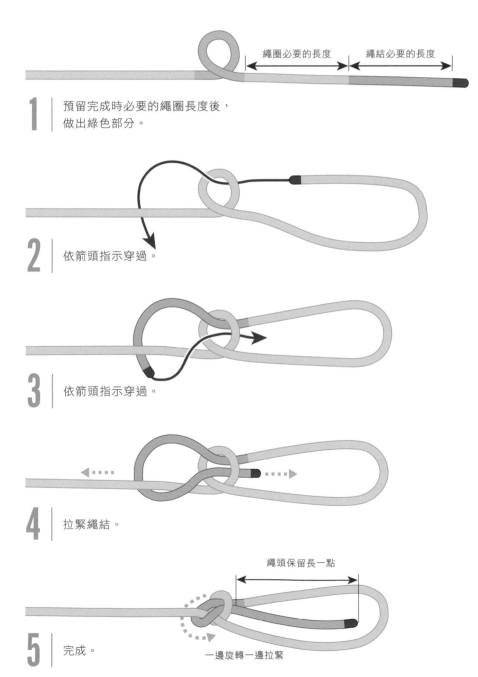

1 預留完成時必要的繩圈長度後，做出綠色部分。

繩圈必要的長度　繩結必要的長度

2 依箭頭指示穿過。

3 依箭頭指示穿過。

4 拉緊繩結。

5 完成。

繩頭保留長一點

一邊旋轉一邊拉緊

圈結

這是一種在繩索上打出一個固定繩圈的打結方式，可以在任何部分打出繩圈。先將繩索反折，做出繩耳後，再用打單結（第16頁）的方式就能完成圈結（打結方法2），因此這個繩結也稱作雙股單結或單結繩圈（Overhand Loop）。如果想綁到固定的環上，可以採用以單結為靜止端的打結方法1。由於強度比繩耳八字結（第20頁）還要弱，因此在登山時不會用來進行確保。

分類
獨立繩結

英名
Loop Knot

別名
雙股單結／單結繩圈
（Overhand Loop）

打結方法 2

1 反折繩索，並如同箭頭般做出 2 的形狀。

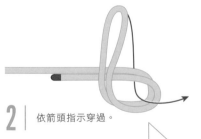

2 依箭頭指示穿過。

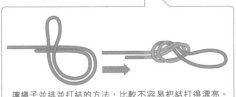

讓繩子並排並打結的方法，比較不容易把結打得漂亮。

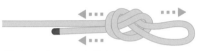

3 拉動繩圈、主繩與繩頭，將繩結拉緊。

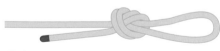

4 完成。

打結方法 1

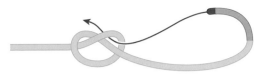

1 以單結做出靜止端，並依箭頭指示穿過。

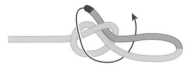

2 像纏繞單結般將繩頭繞一圈。

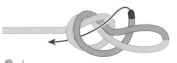

3 依箭頭指示穿過。

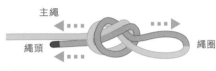

主繩　　　　繩圈
繩頭

4 拉動繩圈、主繩與繩頭，將繩結拉緊。

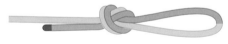

5 完成。

鉤孔結

分類
獨立繩結

英名
Turle Knot

別名
無

雖然這種繩結在負重後會咬緊，變得難以解開，不過可以輕易地透過滑動的方式使繩結鬆脫。鉤孔結雖在露營或登山等戶外活動中的使用頻率不高，但想要從上方懸吊東西時相當方便。本書中用於連接繩索與水桶，取水時非常好用（第65頁）。此外在釣魚的世界裡，鉤孔結會頻繁以來綁釣線及釣餌，可說是最具代表性的釣魚用繩線與釣餌打結方法之一。除了本頁介紹的打結方法外，還有各種方法可以打鉤孔結。

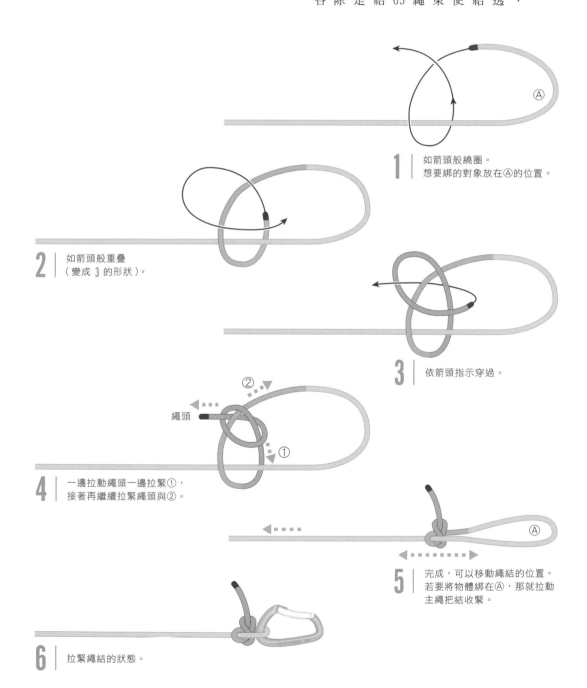

1 │ 如箭頭般繞圈。
想要綁的對象放在Ⓐ的位置。

2 │ 如箭頭般重疊
（變成 3 的形狀）。

3 │ 依箭頭指示穿過。

繩頭

4 │ 一邊拉動繩頭一邊拉緊①，
接著再繼續拉緊繩頭與②。

5 │ 完成，可以移動繩結的位置。
若要將物體綁在Ⓐ，那就拉動
主繩把結收緊。

6 │ 拉緊繩結的狀態。

繩耳八字結

分類
獨立繩結

英名
Figure Eight on a Bight

別名
八字結（Eight Knot）

繩耳八字結與第18頁的圈結相同，是種可以在繩子上打出一個固定繩圈的繩結，不過比圈結還要牢固。繩圈部分可以扣住鉤環，在需要使用繩索的登山環境中是很常用到的繩結。另外在立起輕量帳篷或天幕的營柱，或想用繩索掛在某些物體上時也是很好用的一種繩結。

打結方法是先將繩索反折做出繩耳，接著用八字結的方式打結，因而得名。雖然繩耳八字結打起來並不困難，不過要打得漂亮需要一點訣竅。

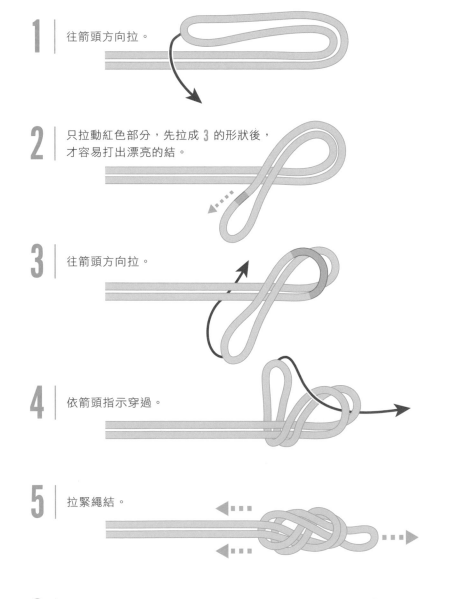

1 往箭頭方向拉。

2 只拉動紅色部分，先拉成 **3** 的形狀後，才容易打出漂亮的結。

3 往箭頭方向拉。

4 依箭頭指示穿過。

5 拉緊繩結。

6 完成。　　　　　反面

回穿八字結

回穿八字結是繩索登山及攀登中最重要的繩結，即使承受巨大重量也不會解開，常用於連接安全吊帶及繩索。雖然普遍認為即使繩索有些扭曲，回穿八字結的強度也不會大幅下降，但畢竟要用在絕對不能失誤的情況，因此務必要細心打好，這樣才方便確認繩結是否穩固。想要熟練到可以毫不猶豫打出正確的回穿八字結意外地要花費很多時間，是個相當深奧的繩結。請各位反覆練習，練到不用看也能順利打好結，才能在各種情況中派上用場。

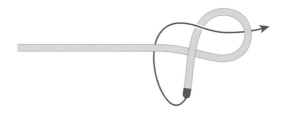

1 依箭頭指示穿過繩圈，做出一個八字結。

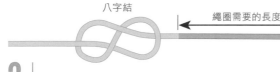

八字結 ← 繩圈需要的長度 → ← 繩結需要的長度 →

2 先預留完成時需要的長度後再打結。

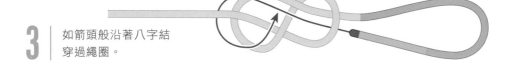

3 如箭頭般沿著八字結穿過繩圈。

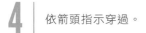
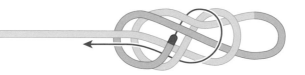

4 依箭頭指示穿過。

5 拉動繩子，把結拉緊。

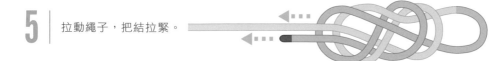

6 完成。

雙環八字結

這是繩耳八字結（第20頁）的變形，可以做出兩個用來勾掛東西的繩圈。缺點是為了做出兩個環，需要比較長的繩索，而且打出來的結也會變得比較大，不過仍是種相當牢固的繩結。雙環八字結即使負重後繩結收緊了也能輕易解開，因此在橫渡或上登下降時，常用到這個結來固定住繩索。只要拉動兩個環之間的繩索，就能簡單地調整兩個環的大小。

分類
獨立繩結

英名
Double Loop Figure Eight

別名
兔子結（Rabbit Knot）／
兔耳朵（Bunny Ears）

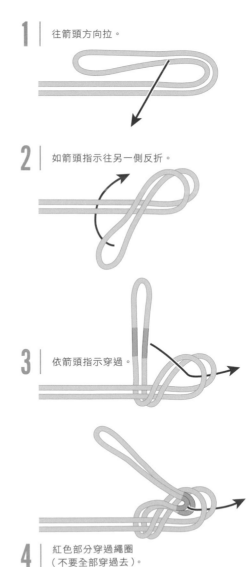

1 往箭頭方向拉。

2 如箭頭指示往另一側反折。

3 依箭頭指示穿過。

4 紅色部分穿過繩圈（不要全部穿過去）。

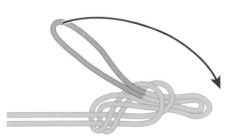

5 紅色部分如箭頭般反折，做成 6 的形狀。

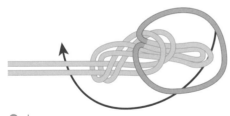

6 往箭頭的方向套往另一側。

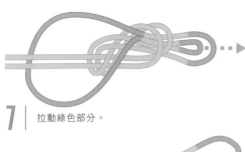

7 拉動綠色部分。

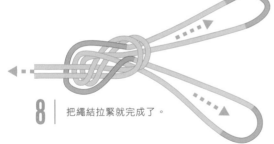

8 把繩結拉緊就完成了。

線上八字結

inline意思是「在線上的」，因此線上八字結如名字所示，是種在繩索中間做出八字結繩圈的打結方法。無需用到繩頭，在繩索任何位置都能打結，而且打出的繩圈全都會沿著繩索朝向下方，因此時常用來在固定繩索上做出多個環，當作手可以抓或腳可以踩住的地方。線上八字結承受重量的只有朝下一個方向，而且愈是拉緊繩結，繩結就會變得愈半固，所以即使把腳放進去踩，讓繩結承受全身重量，也不用擔心繩結解開。

分類
獨立繩結

華名
Inline Figure Eight

別名
定向八字結
（Directional Figure Eight Knot）

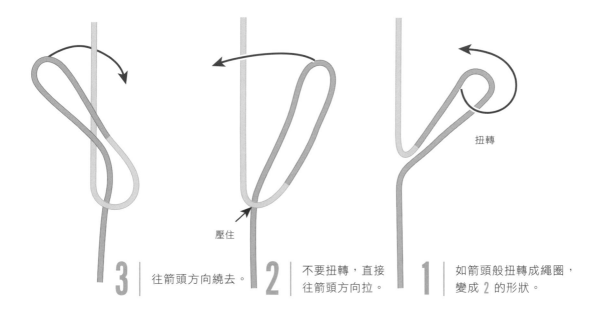

3 ｜ 往箭頭方向繞去。

壓住

2 ｜ 不要扭轉，直接往箭頭方向拉。

扭轉

1 ｜ 如箭頭般扭轉成繩圈，變成 **2** 的形狀。

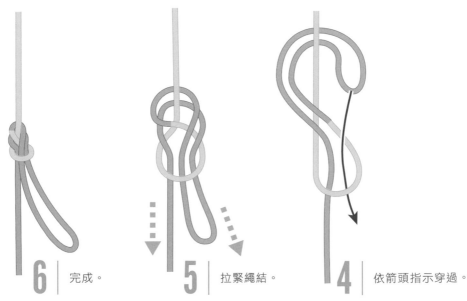

6 ｜ 完成。

5 ｜ 拉緊繩結。

4 ｜ 依箭頭指示穿過。

索端嵌環套結

只要滑動繩結，就能自由調整繩圈大小的一種打結方法。透過調整繩圈大小可以拉緊或放鬆繩子，因此在搭建帳篷或天幕時可用來綁營繩與石頭，想將繩索綁在樹木上也很方便。纏繞的圈數沒有一定，纏愈多圈愈牢固，不過這樣繩結也會變得很難滑動，因此兩到三圈左右是比較適當的圈數。在沒有綁任何東西的狀態下，只要拉出主繩這側就能解開繩結。

分類

獨立繩結

英名

Evans Knot

別名

絞刑結（Scaffold Knot）

1 如箭頭般纏繞。

2 在主繩（藍色）上纏繞兩圈以上。示意圖纏繞了三圈。

3 依箭頭指示，讓繩頭穿過纏繞的環。

4 整理纏繞的環，把環收整齊，最後再把繩結拉緊。

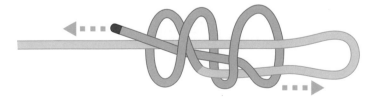

5 完成。可以拉動主繩（藍色）調整繩圈的大小。

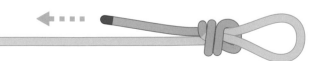

蝴蝶結

分類
獨立繩結

类名
Butterfly Knot

別名
中間結／架線工結（Lineman's Loop）

這是在繩索中間做出繩圈的打結方法，就算從兩側拉繩結也不會解開，是種相當強固的繩結，很常用於登山活動中。另外，就算將繩結拉緊，繩結也能輕鬆地解開。如「中間結」這個名稱所示，除了可以用在固定繩的中間支點之外，山岳嚮導用一條繩索牽引兩位客戶行動時，走在正中間的客戶也能用這種繩結連接安全吊帶及繩索。蝴蝶結有各式各樣的打結方式，下方介紹的是最簡單的一種。

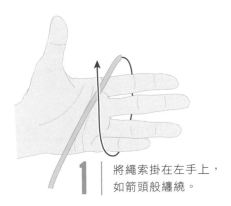

1 將繩索掛在左手上，如箭頭般纏繞。

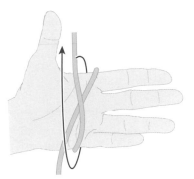

2 再纏繞一圈。注意纏繞時要纏在第一圈左側的位置。

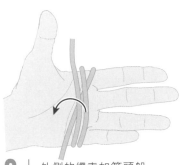

3 外側的繩索如箭頭般拉向內側。

4 如箭頭般讓繩索鑽過去。

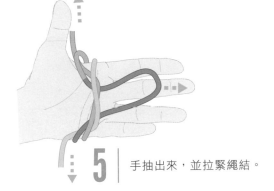

5 手抽出來，並拉緊繩結。

反面

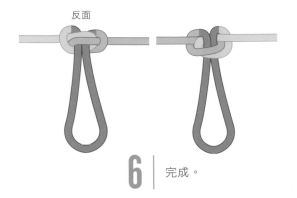

6 完成。

Part 1

漁人結

漁人結用來連接一條繩索的兩端，或將兩條繩索連接成一條。打結方法相當簡單，只要將雙方繩頭在另一條繩索上打一個單結即可。

因為漁人結的強度不足，因此在登山中使用漁人結時，一般會增加纏繞圈數打成雙漁人結（第27頁）。只要調整繩結彼此的距離，就可以拉長或縮短繩子，想在脖子上掛小東西時相當方便（第64~65頁）。

分類
接結

英名
Fisherman's Bend

別名
錨結

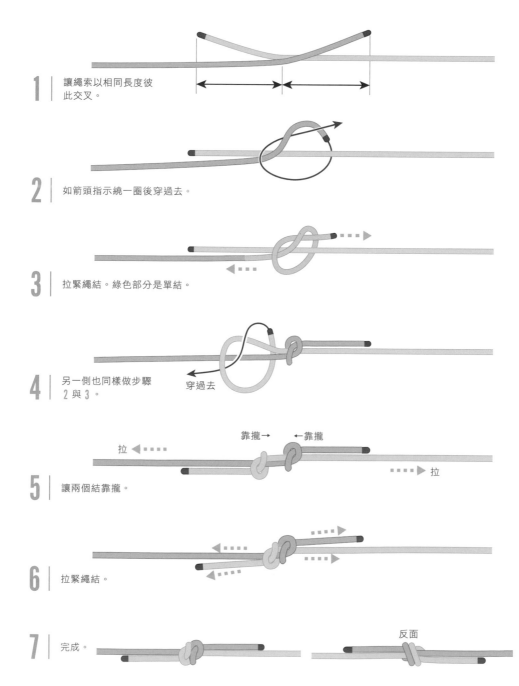

1 讓繩索以相同長度彼此交叉。

2 如箭頭指示繞一圈後穿過去。

3 拉緊繩結。綠色部分是單結。

4 另一側也同樣做步驟2與3。

穿過去

5 讓兩個結靠攏。

靠攏→ ←靠攏
拉

拉

6 拉緊繩結。

7 完成。

反面

雙漁人結

分類
接結

英名
Double Fisherman's Bend

別名
無

雙漁人結是將第26頁的漁人結加強後的打結方法，想將一條繩索做成繩環，或想將兩條繩索接在一起時都可以使用，是相當常見的繩結。在攀登時最好使用相同直徑的登山繩來打雙漁人結。為避免受力時崩解，打結後務必確認繩索的繩頭保留了直徑十倍以上的長度。如果用一條繩索的繩頭打步驟 1～3 就會變成「Double Fisherman's Knot」，可用來為繩頭收尾，防止繩頭脫落。

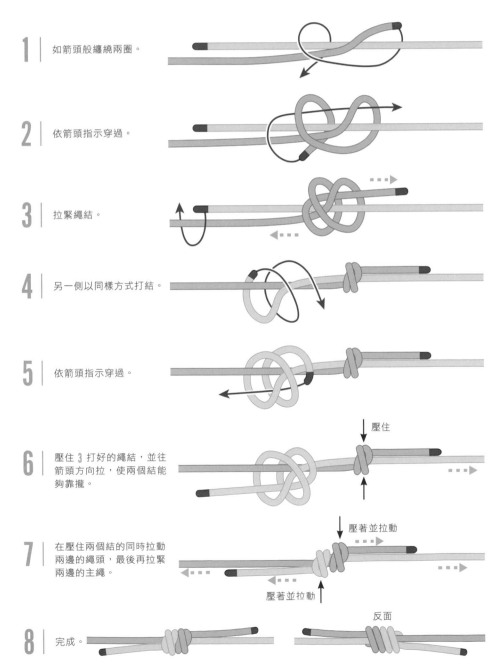

1 | 如箭頭般纏繞兩圈。

2 | 依箭頭指示穿過。

3 | 拉緊繩結。

4 | 另一側以同樣方式打結。

5 | 依箭頭指示穿過。

壓住

6 | 壓住 3 打好的繩結，並往箭頭方向拉，使兩個結能夠靠攏。

壓著並拉動

7 | 在壓住兩個結的同時拉動兩邊的繩頭，最後再拉緊兩邊的主繩。

壓著並拉動

反面

8 | 完成。

接繩結

分類
接結

英名
Sheet Bend

別名
端結／單接結

接繩結用來連接兩條繩子。從舊石器時代的遺址中出土的漁網就已發現接繩結，可說是最古老的繩結之一。在登山中，可利用繩環及接繩結製作簡易安全吊帶（參照第78頁）。要注意如果沒有負重的話，接繩結很容易鬆脫。在步驟1之後，若先將藍色繩索纏繞紅色繩索兩圈，再如同步驟2穿過去，就能打出強度更高的雙重接繩結（Double Sheet Bend）。想將粗細或材質不同的繩索接在一起的話，使用雙重接繩結更加安全。

1 若繩索粗細不同，則反折較粗的那條（紅）。較細的那條（藍）依箭頭指示穿過去。

2 如箭頭般纏繞。

3 依箭頭指示穿過。

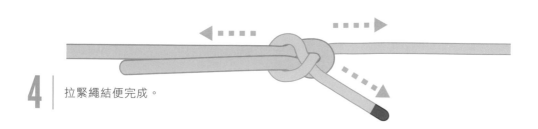

4 拉緊繩結便完成。

環固結

分類
接結

英名
Ring Bend

別名
水結（Water Knot）

環固結是種用來將扁帶等扁平的繩子打結的方法，想將一條扁帶綁成繩環時是很好用的繩結。方法是其中一邊的繩頭沿著相反方向穿過單結後再打結。由於扁帶的特性，以扁帶打成的結往往都容易鬆脫，需要多加注意。若是繩索垂降等留置繩結的情境也就罷了，但如果是可能承受巨大衝擊力的情境，最好不要使用環固結。此外，Dyneema材質的扁帶很滑，即使打成繩結也有鬆脫的危險性，請務必不要用來打結。

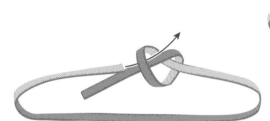

1 | 如箭頭般打一個單結。若是截面為圓形的繩子，就無須在意正反面的問題，打起來會比較輕鬆。

2 | 確認扁帶是否有扭轉的情況，並使扁帶的同一個面合在一起（此處為紅色面與紅色面），然後將繩頭穿過去。

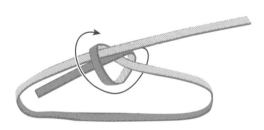

3 | 如箭頭般纏繞打好的繩結。

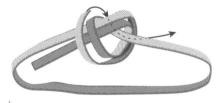

4 | 同樣依箭頭指示穿過去。

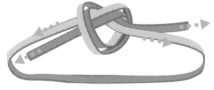

5 | 用力拉緊繩結。如果沒有拉緊，繩結會很容易鬆脫。

6 | 完成。
如果要多次使用，就必須好好確認兩端的繩頭是否縮短，或繩結有沒有鬆開。

雙套結

雙套結可用來將繩索牢牢套在鉤環、樹木及岩石等物體上。雙套結的結構簡單，又有一定強度，想解開也很輕鬆，露營、登山還是攀登等各種場合都很常用到。打結方式有很多種，可視狀況選擇最適當的打法。若要套在鉤環上，很容易和第34頁的義大利半扣混淆，像是「本想用雙套結做自我確保，結果卻打成義大利半扣」這種情況就很有可能引起嚴重事故，因此請再三進行確認。

分類
套結

英名
Clove Hitch

別名
丁香結／梯索結

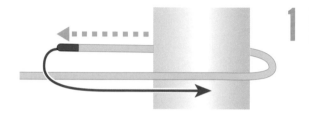

1 如箭頭般纏繞。
如果是營繩就要用力拉緊。另外若是要纏繞的物體有銳角，那麼在纏繞前必須先將繩索拉好。

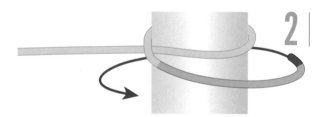

2 依箭頭指示纏繞。

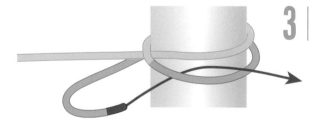

3 依箭頭指示穿過。

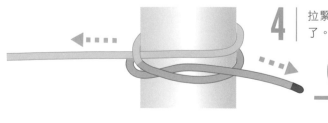

4 拉緊繩結便完成了。

這種繞法也OK。

單手扣進鉤環的方法

1 紅色部分拉往箭頭方向。

2 往虛線箭頭的方向扭轉。

3 一邊扭圈一邊扣進鉤環裡。如果扣的方法不同就會變成義大利半扣（P34）。

4 完成。

若要套在鉤環或岩石等物體上

1 箭頭部分往右扭轉。

2 在右側與 1 同樣扭出一個環。

3 將紅色移動到藍色下面。

4 完成。將兩個環套進鉤環等東西上再拉緊。

半結、雙半結

半結很少單獨使用，多用來強化其他繩結，為繩頭進行收尾。而如果重複兩次半結做成雙半結，強度就會大幅上升。打結方法簡單且不易鬆脫，想解開也很輕鬆，因此常用於將繩索綁在樹木或岩石上。如果想打出緊實的繩結，或想進一步提高強度，可以將繩索拉緊，並同時用第41頁的「圈繞」繞物體一圈後，再打上雙半結，做出所謂的旋圓雙半結（Round Turn and Two Half Hitches）。

分類
套結

英名
Half Hitch / Two Half Hitch

別名
無

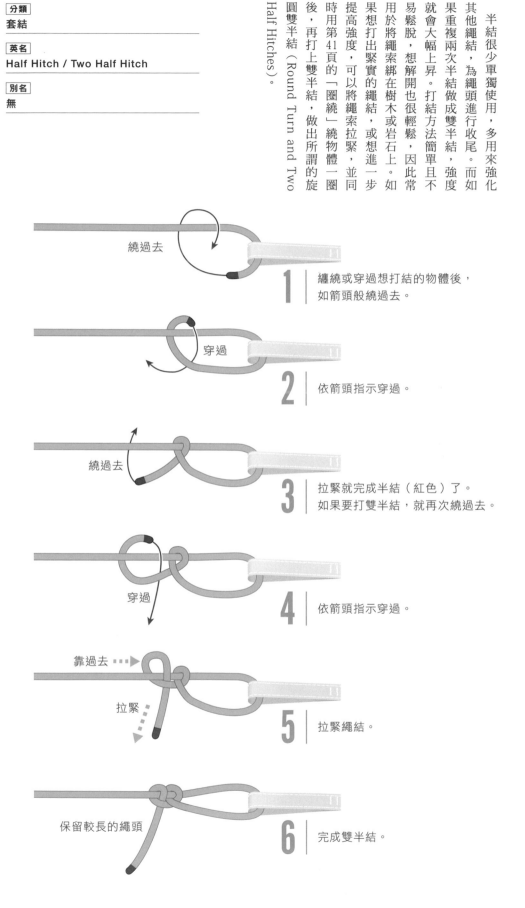

1 纏繞或穿過想打結的物體後，如箭頭般繞過去。

繞過去

2 依箭頭指示穿過。

穿過

3 拉緊就完成半結（紅色）了。如果要打雙半結，就再次繞過去。

繞過去

4 依箭頭指示穿過。

穿過

5 拉緊繩結。

靠過去　拉緊

6 完成雙半結。

保留較長的繩頭

營繩結

分類
套結

英名
Taut-line Hitch

別名
營釘結、緊繩結

在搭建帳篷時，營繩結是種可以代替營繩調節片使用的繩結。只要滑動繩結，就能輕易調整營繩的鬆緊度，因此最常用來將營繩綁到營釘上。除此之外，在樹木間搭起繩索，或搭建輕量帳篷時營繩結都很方便，說它是戶外露營中最活躍的繩結也不為過。不過因為營繩結本身不算特別牢固，所以不適合用來在登山中固定繩索。另外，天幕受風影響較大，也盡量不要使用營繩結。

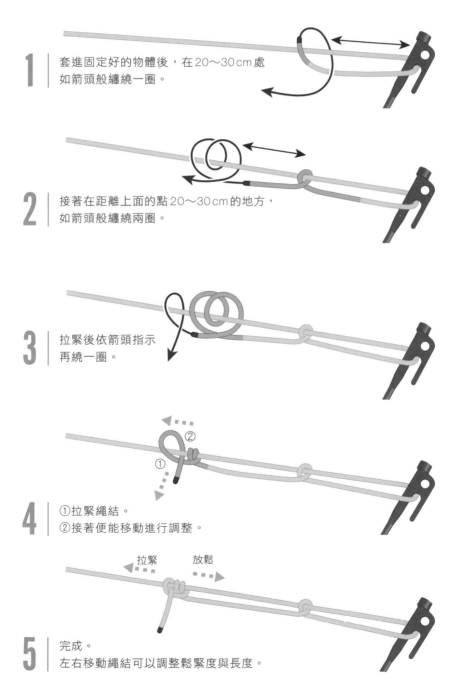

1 套進固定好的物體後，在20～30 cm處如箭頭般纏繞一圈。

2 接著在距離上面的點20～30 cm的地方，如箭頭般纏繞兩圈。

3 拉緊後依箭頭指示再繞一圈。

4 ①拉緊繩結。
②接著便能移動進行調整。

拉緊　　放鬆

5 完成。
左右移動繩結可以調整鬆緊度與長度。

義大利半扣

義大利半扣在透過繩索輔助初學者，或在沒有下降器（Device）的繩索垂降中都能派上用場，是登山、攀登中登場頻率很高的繩索。由於義大利半扣是透過繩索本身的摩擦獲得制動能力，所以有著繩索容易磨損、扭曲的缺點。雖然基本打法簡單，但需要記住不同場面中的正確用法，因此務必要在反覆訓練後再進行實踐。英文的名稱源自一位普及了這種繩結的瑞士登山嚮導。此外，義大利半扣需搭配使用HMS型的鉤環（第74頁）。

分類
套結

英名
Munter Hitch

別名
義大利半結（Italian Hitch）

繩索的重疊方式

隨著鉤環的閘門方向，以及操作繩索時是扭轉前側還是拉出後側，總共可分為四種不同的繩索重疊方式。右方插圖中解說的是閘門在右，且拉出後側繩索的情況，如上圖所示。

另外三種重疊方式

※扣進鉤環的繩索標示為粉紅色

閘門：右
繩索：前側

閘門：左
繩索：後側

閘門：左
繩索：前側

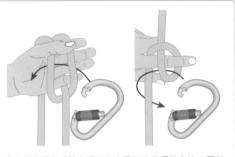

也有纏在手上或纏在手指上後再扣進鉤環的方法，可說每個人打義大利半扣都有自己的習慣。各位不妨試著找出最適合自己的方法吧。

1 套進鉤環。

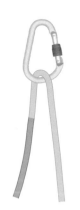

2 紅色部分扭半圈後扣進鉤環裡。如果像左圖般扭一圈才扣進去就會變成雙套結。

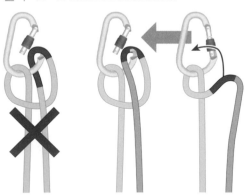

3 往箭頭方向拉動進行確保。如果是往下的情境要將繩結倒轉過來，使確保者這一側的繩索會往上拉昇。

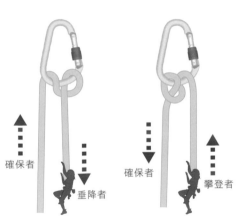

確保者　垂降者　確保者　攀登者

分類
套結
――――――――――――――

英語
Garda Hitch
――――――――――――――

別名
阿爾卑斯套結（Alpine Clutch）
――――――――――――――

拖吊結

拖吊結是一種可以做出「單向系統」（One Way System）的繩結，使繩索雖然可以往某個方向順利拉動，但往反方向拉卻會完全鎖緊。

用在輔助初學者攀登時，即使對方不小心腳滑，繩索也不會因此而鬆開，可防止滑落意外。用拖吊結來吊起背包也很方便，途中就算手放開也不會掉下去，可以稍作休息。

不過拖吊結一旦受力後就會變得很難鬆開，有時必須暫時解開繩結（第85頁）才能解決問題，需要注意使用的場合。

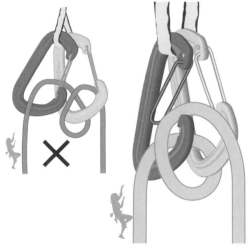

3 │ 自己一側的繩索會通過兩個鉤環的中間。這是很容易勾錯的部分，需要多加注意。

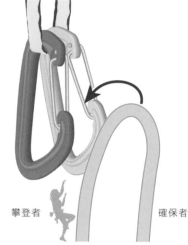

攀登者　　　　　　　確保者

1 │ 將繩索掛在兩個尺寸相同的鉤環上。右邊是確保者（自己）一側的繩索，左邊是後繼者一側的繩索。

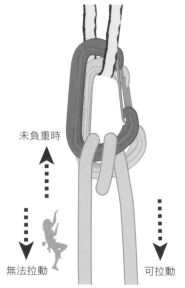

未負重時

無法拉動　　　　可拉動

4 │ 完成。
雖然可以拉動自己一側的繩索，但後繼者一側的繩索就算負重也無法拉動。

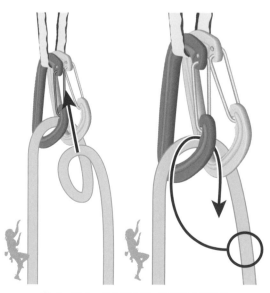

2 │ 自己一側的繩索繞一圈掛到左側的鉤環裡。如左圖般先扭出一個圈再掛上去會更好懂。

普魯士結

分類
套結

英名
Prusik Hitch

別名
無

普魯士結是最具代表性的「摩擦力套結」（Friction Hitch），用來將繩索纏到另一條繩索上，運用其繩索間的摩擦力發揮功能。雖然效用略遜於第38頁的克氏結，但摩擦力強，只要妥善練習就能用單手把結打好，在繩索垂降中可用來進行回爬。纏繞的圈數沒有一定，請累積經驗好好記起來吧。雖然輔助繩綁成的繩環也能打普魯士結，但在登山情境中務必使用普魯士結專用的輔助繩。扁帶製成的縫合繩環制動能力弱，不適合用來攀登。

外繞

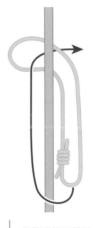

1 依箭頭指示纏繞。

2 重複步驟1纏繞數次。纏繞的次數視情況做調整。

3 如箭頭般穿過去。圖中纏繞了兩次。

4 拉緊繩結便完成。

內繞

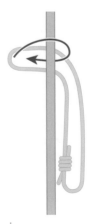

1 依箭頭指示纏繞。

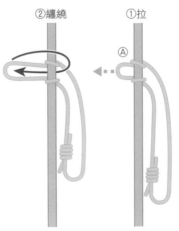

②纏繞　①拉

Ⓐ

2 將Ⓐ拉出所需的長度，接著如箭頭般纏繞。

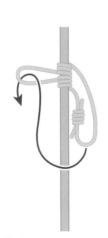

3 如箭頭般穿過去。圖中纏繞了兩次。

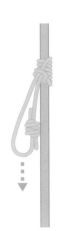

4 拉緊繩結便完成。

橋式普魯士結

分類
套結

譯名
Bridge Prusik Hitch

別名
無

這是第36頁介紹的普魯士結的另一種版本。雖然結構與打結方式相同，但繩環的打結處（繩結）調整到更便於利用的位置，因此自二〇〇〇年以後漸漸普及了起來。由於繩環的打結處改到纏繞繩索的位置，因此繩結本身變得更容易滑動，而繩圈部分在掛到鉤環裡時也不再會被打結處所干擾。與一般普魯士結相同，攀登時請勿使用扁帶製的縫合繩環。

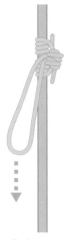

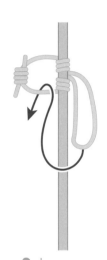

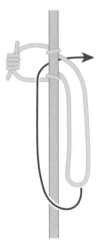

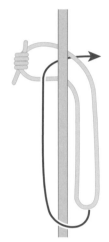

4 拉緊繩結便完成。

3 如箭頭般穿過去。

2 如箭頭般繼續纏繞，纏繞的次數視情況調整。

1 依箭頭指示纏繞，繞法與鞍帶結是一樣的。

普魯士結（右）與橋式普魯士結（左）的差異

橋式普魯士結指的是將繩環的打結處，調整到繩結纏繞位置的普魯士結。如果繩環本身沒有這個打結處，兩者便沒有區別。因對方便性的追求，橋式普魯士結從二〇〇〇年以後便開始流行起來。

如果沒有打結處，兩者結構是相同的。

克氏結

克氏結是最著名的「摩擦力套結」之一，也是其中摩擦力最強的一種。一旦繩圈負重，繩結馬上就能咬緊，而只要握住纏繞處就能上下滑動。雖然並不建議，不過若想要將扁帶製的縫合繩環纏到主繩上，那麼採用這個繩結會相較安全一點。想活用強大的摩擦力在樹木上吊掛露營燈時（第65頁），也能將克氏結當作「固定」用的繩結。此外，能夠制動的僅有繩圈一個方向而已。

分類
套結

英名
Klemheist

別名
法式馬沙結（French Machard）

重視固定力

1 | 拉出一點點尾端，接著如箭頭般纏繞。打結處在圖中的位置為最佳。

2 | 纏繞數次。纏繞圈數視被綁物的直徑、滑動方便與否、繩環直徑、形狀等等進行調整。

3 | 如箭頭般穿過去。

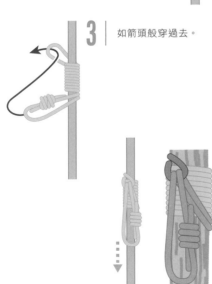

4 | 拉緊後的完成圖。由於繩圈大幅彎折，摩擦力會更強。

重視靈活度

1 | 拉出較長的尾端，接著如箭頭般纏繞。如果將繩環的打結處放在圖中的位置就不會干擾到。

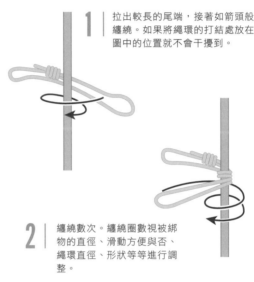

2 | 纏繞數次。纏繞圈數視被綁物的直徑、滑動方便與否、繩環直徑、形狀等進行調整。

3 | 如箭頭般穿過去。

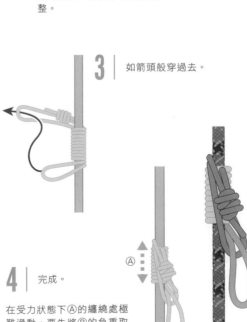

4 | 完成。

在受力狀態下Ⓐ的纏繞處極難滑動。要先將Ⓑ的負重取下，再滑動Ⓐ。

自鎖結

分類
套結

英名
Autoblock Hitch

別名
馬沙結（Machard knot）／
法式抓結（French Prusik）

這是一種在主繩上纏繞另一條繩索的「摩擦力套結」之一。雖然上下繩圈需要用鉤環扣在一起，但繩結本身只要纏繞繩索就能完成，非常簡單。也因為結構簡易，自鎖結在摩擦力套結中也算是可動程度最高的一種繩套結（不過相反地摩擦力較弱，固定能力並不佳）。在繩索垂降中作為後備措施使用時，由於繩索拉動順暢，操作起來相當方便。只要增加纏繞圈數，就能多少改善固定能力。

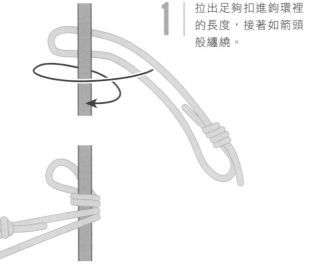

1 拉出足夠扣進鉤環裡的長度，接著如箭頭般纏繞。

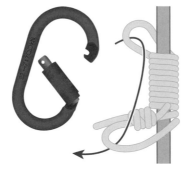

2 纏繞數次。纏繞圈數視被綁物的直徑、滑動方便與否、繩環直徑、形狀等等進行調整。

3 如箭頭般將繩圈扣進鉤環裡。

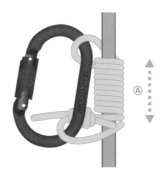

4 完成圖。想要滑動Ⓐ時，要先將鉤環的負重取下。

鞍帶結

分類
套結

英名
Girth Hitch

別名
雀頭結／牛結（Cow Hitch）

鞍帶結是種可將繩索（主要使用環狀的繩環）綁到繩圈或柱子上的繩結。因為簡單又實用，各位應該也都在登山以外的場合使用過。不僅繩結不易錯位，而且相比起圈繞及雙繩耳繞（第41頁），鞍帶結可以使用到更長的繩環，不過若是彎折部分受力產生摩擦，那麼繩環原本的強度可能會下降最多70％。在設置固定點等攸關性命的情境中，必須考慮負重的角度，謹慎思考究竟適不適合使用。

打結方法2

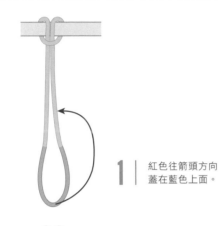

1 | 紅色往箭頭方向蓋在藍色上面。

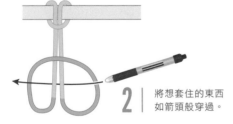

2 | 將想套住的東西如箭頭般穿過。

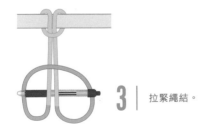

3 | 拉緊繩結。

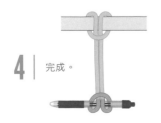

4 | 完成。

打結方法1

1 | 如圖示將繩環配置在要纏繞的物體旁。

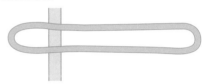

2 | 依箭頭指示穿過。

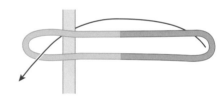

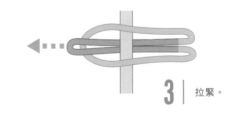

3 | 拉緊。

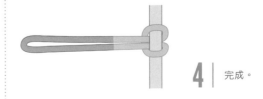

4 | 完成。

分類
套結

英名
Round Turn / Two Bite

別名
無

圈繞／雙繩耳繞

兩種都是將繩索或繩環綁在樑柱等物體上的方法。將繩索或繩環纏繞到對象上的圈繞繞摩擦力頗強，纏繞處不容易上下滑動。雖然需要較長的繩索及繩環，但強度的下降幅度比鞍帶結（第40頁）更少，可說是非常均衡的一個繩結。而對折後掛在樑柱上的雙繩耳繞則不同，雖然繩環強度下降的幅度比起圈繞或鞍帶結更少，但同時上下也容易滑動。

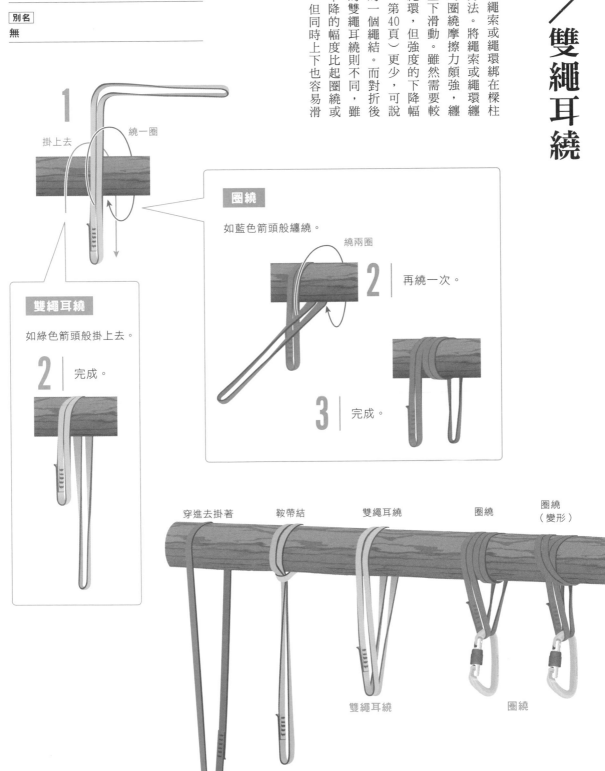

1 掛上去　繞一圈

圈繞

如藍色箭頭般纏繞。

繞兩圈

2 │ 再繞一次。

3 │ 完成。

雙繩耳繞

如綠色箭頭般掛上去。

2 │ 完成。

穿進去掛著　鞍帶結　雙繩耳繞　圈繞　圈繞（變形）

雙繩耳繞　圈繞

Column 1
繩結名稱的統一

P30介紹的雙套結有個「墨水結」（Ink Knot）的別名（誤稱），除此之外還有丁香結、梯索結、豬蹄扣、卷結等各種名稱。也有些人則會將P20的繩耳八字結及P21的回穿八字結都叫作「雙八字結」（Double Figure Eight Knot）。在結繩術的世界裡，像這樣同一個結卻有多種稱呼的情況，其實並不少見。英語、日式英語、德語及法語、船員的業內術語等等，繩結的各種稱呼時常混雜在一起，以現況來說即使翻開專門書籍，名稱也從未統一過。就算向人請教，每個人的說法也可能全都不一樣。

如果是在晴天的露營地，或安全恬意的戶外活動中，名稱的不同或許不會造成什麼問題，然而有時候這卻可能招致意料之外的危險。例如現在你正在山裡進行活動，突然碰上惡劣的天氣，此時必須盡快移動到安全地帶，因此需要快速準確的結繩能力。若領隊下達「趕快打雙套結！」的指示，你卻只知道這種情況下要打「墨水結」的話，會發生什麼事呢？由於你不知道雙套結是什麼，因此會在危險的環境中浪費更多時間，或甚至誤認成另一種繩結。一旦疏忽大意，沒有好好進行確認，很有可能釀成嚴重事故。

為了避免這種危險，我始終認為統一繩結的名稱是最好的做法。在日本山岳導覽協會中，會將繩結統一為英語名稱，譬如墨水結統一為「Clove Hitch」、牛結統一為「Girth Hitch」、克氏結使用「Klemheist」的名稱等等。雖說許多繩結在英語裡也有多種稱呼，離完全統一尚需要很長的時間，但我想這應該是確保安全的有效方法。

在本書中也遵循這個標準來採用繩結的正式名稱當作標題，並在各頁左上標記英語名稱以外常用的別名。請接下來要學習結繩術的各位，記住基本的正式名稱，並嘗試使用看看。

（水野隆信）

Part

2

露營地的結繩術

可在露營地派上用場的結繩術──一個繩結就能改變露營生活

更舒適的帳篷生活
☞參照P.52

稍微花點小巧思，舒適度
便大不相同。

搭建天幕
☞參照P.60

根據情況，有無數種搭
建方式。

搭建帳篷
☞參照P.46

戶外愛好者的起跑點。

無論在露營區搭建帳篷，還是在山上露營過夜，都有很多機會用到繩索及繩結。除了搭建帳篷或天幕外，在樹木間或在帳棚內拉繩子方便掛物、吊掛露營燈、綑綁及搬運木柴等等，繩結都能夠派上用場。在本章中，將詳細解說露營中的結繩術。

可透過實踐學習的技術

關於輕量帳篷（Zelt，又稱A字帳或緊急避難帳），對不曾登山的人而言或許並不熟悉。輕量帳篷在登山的世界中是很常見的緊急用裝備，也有許多人當成代替一般帳篷的輕量化版本。但在一般的露營區，搭建輕量帳篷的人並不多，甚至可能有人根本沒有看過。將輕量帳篷與一般帳篷、天幕放在一起介紹，或許各位會覺得有些奇怪，但即使現在

搭建輕量帳篷
☞ 參照 P. 56
在戶外活動中登場的次數
意外地多。

在小東西上綁繩子
☞ 參照 P. 64
鍛鍊結繩能力的各種小
技巧。

沒有在登山，但我仍希望各位有一天能夠挑戰各式各樣的戶外活動。懷著這樣的想法，我在本章裡將搭建輕量帳篷也視為設營的一環，一併介紹其中需要用到的結繩技術。

如本書第 6 頁（以及第 3 章以後）所提及，若貿然實踐從書上學到的結繩術，反而很有可能導致危險，畢竟無論登山還是攀登，一次的失敗就可能危及性命，可以說這是一個無法做到「從失敗中學習」的領域。不過本章所介紹的露營地結繩術，與第 3 章之後所要介紹的內容不同，失誤並不會導致立即的事故。因此惟有本章內容，建議各位實際出門露營，在現場直接嘗試看看。

若在閱讀本章後找到有興趣的繩結術，可以到露營地實作看看，不過當然還是需要注意場地與周遭環境。在和煦的天氣、設施完善的露營區中，即使沒辦法順利搭起帳篷，大不了就是一笑置之；然而在風雨劇烈的山中稜線上，帳篷沒有搭好則可能變成致命的失誤。

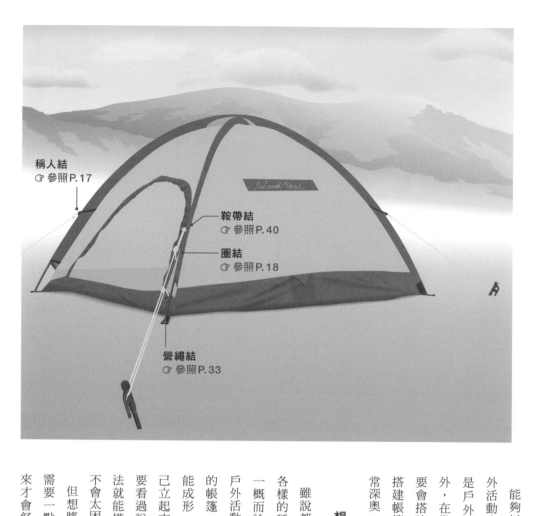

搭建帳篷

戶外活動的必修項目

稱人結
☞參照P. 17

鞍帶結
☞參照P. 40

圈結
☞參照P. 18

營繩結
☞參照P. 33

能夠以一己之力搭建帳篷，是戶外活動中最重要的技能之一，可說是戶外活動的起跑點。除了露營外，在登山等其他戶外活動中，只要會搭建帳篷，就能讓樂趣倍增。

搭建帳篷的技術乍看簡單，其實非常深奧。

想搭得漂亮需要訣竅

雖說都叫帳篷，但帳篷也有各式各樣的種類與形狀，搭建方法難以一概而論，不過含露營在內，一般戶外活動中普及的是稱為「自立式」的帳篷，只要組裝好營柱，帳篷就能成形，即使不固定在地面也能自己立起來。這種帳篷簡單好用，只要看過說明書，了解營柱的組裝方法就能搭好，就算是第一次搭建也不會太困難。

但想將帳篷搭得漂亮又牢固還是需要一點訣竅。帳篷搭得好，住起來才會舒服，而且抵抗風雨的能力

也會提高，尤其在山稜上的露營地更是容易受到風的影響，常看到在強風時有些帳篷被吹得東倒西歪。

為了避免這種情況，最能派上用場的就是結繩術了。搭建帳篷時，用稱為營繩的細繩綁好帳篷與固定點（固定用的營釘或石頭），透過營繩拉緊帳篷。雖然這是將帳篷搭得漂亮固不可或缺的作業，但只要了解打結的訣竅就能順利完成。

除此之外，營繩不夠長時連接兩條繩索，或將外帳上的橡膠墊圈換成輔助繩等等，還有很多可以幫助露宿生活過得更舒適的重點。

在本節中，將介紹無論露營還是登山，只要是用帳篷露宿都建議要學起來的基本結繩技巧。

連接營繩與帳篷

將可以提供帳篷張力的營繩，與帳篷上的套環綁在一起。雖然打結方式相當多，但每種狀況都有各自適合的綁法。這邊介紹最常用的四種類型。

切勿用力拉緊

連接帳篷套環與營繩時，不建議使用需要用力拉緊的繩結。拉緊可能會造成套環損傷，而且套環上的損傷也不易察覺。

繩耳八字結＋鞍帶結

☞ 參照 P. 20、P. 40

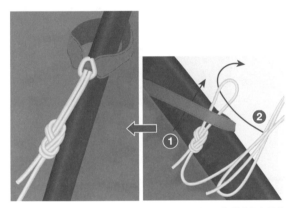

用繩頭打出繩耳八字結，然後再用鞍帶結將繩圈綁在套環上。繩結本身很牢固，而且要從套環上解開也簡單。拔營時若要取下營繩可以採用這個方法。

圈結＋鞍帶結

☞ 參照 P. 18、P. 40

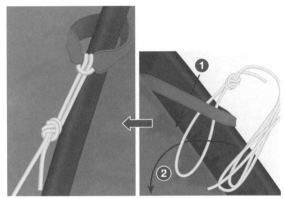

將繩頭反折用圈結做出一個繩圈，再用鞍帶結將繩圈綁到帳篷套環上。這個方法打起來輕鬆，繩結本身也小巧簡單，適合在需要快速打結時使用。

稱人結

☞ 參照 P. 17

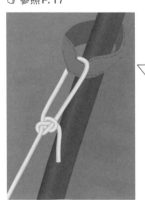

注意繩圈負重

繩索另一端已固定住，無法使用鞍帶結時可改用稱人結。由於稱人結的繩圈一旦受力（繩圈負重）就有可能會解開，因此請勿在繩圈上再吊掛有重量的物品。

回穿八字結

☞ 參照 P. 21

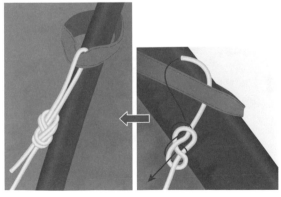

先打一個八字結，繩頭穿過套環後再打成回穿八字結。回穿八字結很牢固，適合用在拔營時想直接保留綁好的營繩等狀況。

連接營繩

如果營繩斷掉，或想固定在位置較遠的固定點而長度不夠時，可用以下方法連接兩條營繩。這邊介紹三個方法。

外科醫生結（Surgeon's Bend）

強度等同於雙漁人結，打起來簡單迅速，不過必須在帳篷或固定點其中一側解開的狀態下才能打結。

外科醫生結

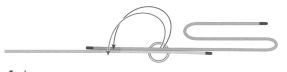

1 ┃ 兩條繩子的繩頭以相同的長度重疊在一起。

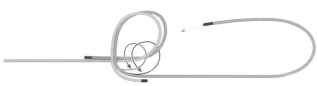

2 ┃ 如圖所示做出一個圈，然後兩條繩子的繩頭繞過繩圈。

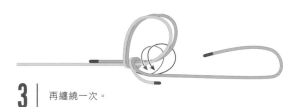

3 ┃ 再纏繞一次。

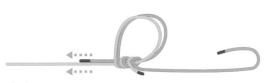

4 ┃ 拉緊繩結。

5 ┃ 完成。

雙漁人結

☞ 參照 P. 27

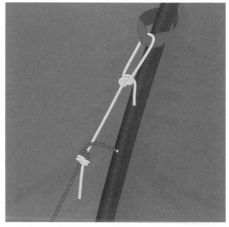

在帳篷與固定點兩頭的繩子都被固定住的狀態下仍可以打結，繩結本身也很牢固。這是連接兩條繩子時最基本的打結方法，先從這個學起吧。

單結

☞ 參照 P. 16

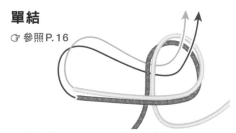

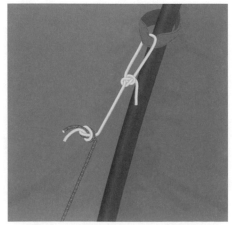

兩條繩子湊在一起打一個單結。這個方法所需的長度比其他繩結要短，打起來也很簡單，在繩子長度不夠或急忙時是很方便的打結方法。

善用調節片

調節片可以調整營繩的長度，藉此來調節營繩的鬆緊度。雖然多數會隨附在其他露營用品中，不過也可以到登山用品店直接購買方便使用的款式。

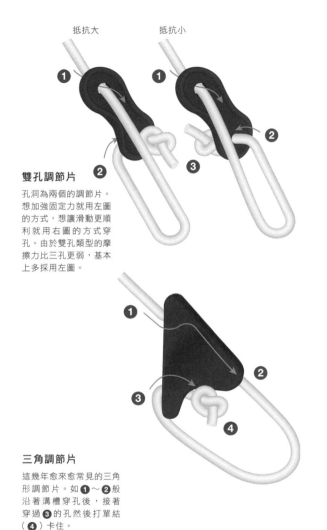

抵抗大　　抵抗小

帳篷側

單結

勾在固定點上

雙孔調節片

孔洞為兩個的調節片。想加強固定力就用左圖的方式，想讓滑動更順利就用右圖的方式穿孔。由於雙孔類型的摩擦力比三孔更弱，基本上多採用左圖。

三孔調節片

孔洞為三個的調節片，是最常見的類型。將營繩依照 ❶～❸ 的順序穿過孔洞，最後繩頭再打個單結（❹）卡住孔洞。

三角調節片

這幾年愈來愈常見的三角形調節片。如 ❶～❷ 般沿著溝槽穿孔後，接著穿過 ❸ 的孔洞後打單結（❹）卡住。

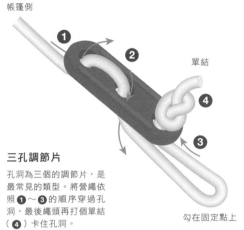

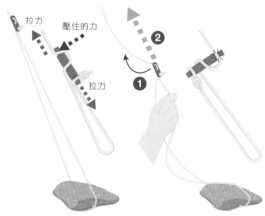

拉力　　壓住的力　　拉力

把調節片往上拉就會產生張力，而在張力狀態下若調節片與繩索呈平行（左圖），壓住繩索的力與上下的拉力就會發揮作用固定住繩索。想要滑動調節片時，如右圖 ❶ 般扭轉，使調節片呈垂直，這樣壓住的力就會減弱了。

替換外帳的橡膠圈

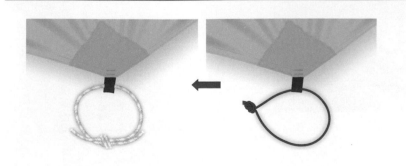

雖然帳篷外帳通常會附上用來勾住營釘的橡膠圈，不過橡膠圈有伸縮性，時間久了會變得鬆弛，這時候替換成短的輔助繩就是一個不錯的方法，只要用漁人結等繩結打成一個環就好。

連接營繩與固定點

如果有調節片，那麼只要將繩子套到固定點（固定繩索的營釘或石頭等）就可以調整鬆緊度，但如果沒有，就要多費工夫，仔細思考如何綁到固定點上。

▶ 綁在石頭上

沒有突起的石頭用雙半結
☞ 參照 P. 32

如果是沒有突起的光滑石頭，那麼選用可以配合石頭大小，打出來的繩圈不會鬆脫的繩結為佳。建議使用打起來很快，而且強度也夠的雙半結。接下來就可以移動石頭來調整鬆緊度。

大又難移動的石頭用雙套結
☞ 參照 P. 30

雖然巨大又重的石頭只要綁住就不太會鬆弛，但打結後也很難調整鬆緊度，這時可以在保持張力的狀態下打結的雙套結最好用。先將營繩拉緊，然後在拉緊的狀態下纏到石頭上打結。

容易移動又方便套住的石頭用圈結
☞ 參照 P. 18

只要移動石頭就可以調整鬆緊度，這本身就能代替調節片使用。如果是可以勾住繩圈，也容易移動的石頭，那就用圈結做出繩圈，直接勾在突起上就好了，接著就可以移動石頭調整鬆緊。

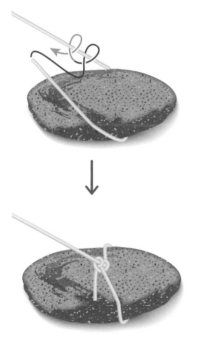

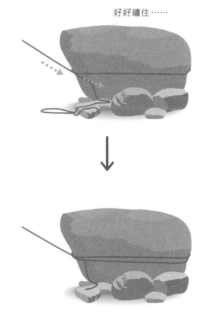

好好纏住……

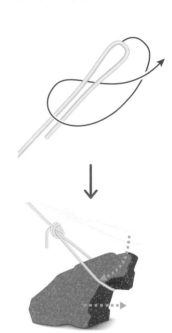

石頭的堆疊方法 ■

若要暫時離開
為避免帳篷坍塌或滑動，要將石頭堆得足夠牢靠。

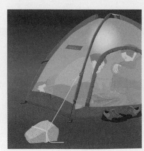

若要立刻進入帳篷
因為人就是重物，所以固定到帳篷不會因為風被吹歪的程度就可以了。

將營繩綁在石頭上固定時，若只有一顆石頭，還是有可能會鬆動，所以可以多堆上幾顆石頭，不過要堆多少石頭，可依照之後的行動來調整。

如果是在紮營後馬上要進帳篷休息到隔天早上，那只要堆上使帳篷不會滑動的石頭就好。即使營繩會稍微鬆弛，但帳篷內的人本身就是重物，因此帳篷不會隨意滑動。然而若是紮營後還會離開營地，那麼由於帳篷本身很輕，一旦營繩鬆弛就會影響整體強度，必須堆到足夠牢靠才行。

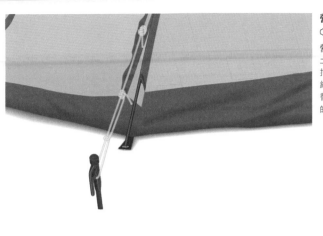

營繩結
☞ 參照 P. 33

營釘與石頭不同，一旦打進土裡就很難移動位置，因此打結後仍能調整鬆緊度的繩結比較方便。營繩結可以代替調節片的功能，調整營繩的張力。

綁在營釘上

雙套結
☞ 參照 P. 30

雙套結只要拉緊並固定後就很難解開，適合用在只紮營一晚，不需要再次調整鬆緊的場合。另外，由於雙半結即使在拉緊營繩的狀態下打結還是會有些鬆弛，所以不適合用在營釘上。

若在雪山……

如果要在雪上紮營，那就算打營釘也可能固定不住，這時可以採用將竹營釘綁成十字，然後埋進雪裡固定的方法。之所以選用竹營釘，是因為如果營釘結凍導致挖不起來，只能被迫留置原地時，竹營釘對環境的負擔比不鏽鋼或鋁製的營釘還要小很多。順帶一提，如果是要埋進雪裡，那麼調節片裝在相反側（帳篷側）會比較方便。

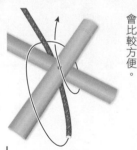

1 │ 竹營釘打雙套結。

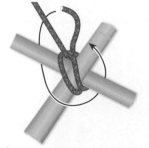

2 │ 纏繞繩子。

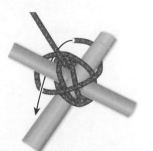

3 │ 如箭頭般纏繞。

4 │ 繩頭穿過繩圈，拉緊。

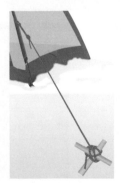

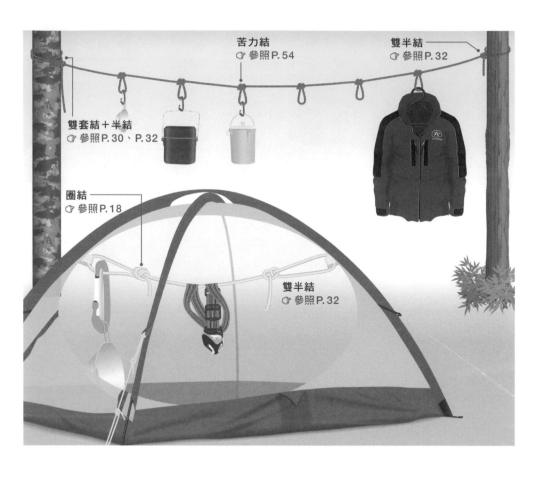

苦力結
☞參照P.54

雙半結
☞參照P.32

雙套結＋半結
☞參照P.30、P.32

圈結
☞參照P.18

雙半結
☞參照P.32

更舒適的帳篷生活

提高舒適度的妙招

學習更多適用於各種場合的繩結

如何活用少量的工具在自然中過上舒適的生活，是露營活動的一大樂趣，尤其在結繩術中學會後最方便的，就是用來將物品吊掛在繩子上的繩結。在帳篷內拉繩子可以吊掛頭燈、工具或一些小東西，而在樹木間拉繩子則可用來吊掛烹飪器具或淋濕的衣物，可說大大增加了露營地的生活舒適度。由於吊掛這類東西不需很高的強度，3～5㎜粗的輔助繩便很夠用了。若能學會這些小技巧，背上帳篷登山時也不用多帶額外的行李，能減輕登山者的負擔。

此外，使用這些技巧時即使打錯結或沒打好結，也不會危及性命，風險非常低。趁此機會學習簡單又好用的繩結，增加自己結繩術的實力與知識，肯定也能在其他戶外活動中派上用場。

將露營燈掛在樹上

克氏結
☞參照P.38

可採用「重視固定力」的打結方式。

如果想將露營燈掛在樹上，可以打克氏結。克氏結固定能力好，不太需要擔心露營燈滑下來，而且拿掉負重後還可以上下調整位置。不過瓦斯燈不能吊掛，否則可能會延燒到樹木或繩子上，請多加注意。

在帳篷內拉繩子掛小東西

在帳篷頂層通常都附有小套環，只要在這裡綁上輔助繩就可以吊掛小東西，相當方便。有些帳篷的小套環在兩側，而有些則位在四個角落。

小圈在兩側時

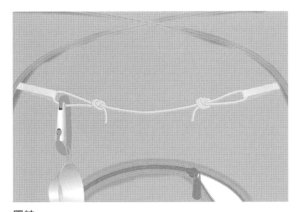

圈結
☞ 參照P.18

在繩圈部分掛東西不會隨意滑動，頗為方便。雖然稱人結也可以，但如果掛在繩圈上可能會因負重而鬆開。

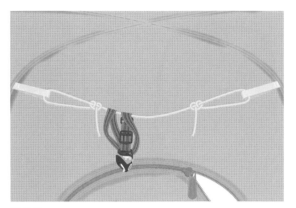

雙半結
☞ 參照P.32

在露營中拉繩子時，雙半結是最頻繁出現的繩結之一。雙半結容易打，結構簡單，而且能輕易地解開。

小套環在四個角落時

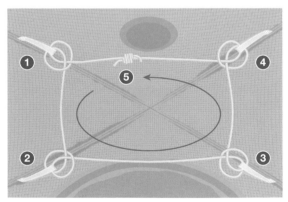

❶～❹…雙套結
☞ 參照P.30

❺…雙漁人結
☞ 參照P.27

所有小套環都打雙套結，最後再用雙漁人結把兩端接起來。由於會在繩子中間多出一個小突起，所以不是每個人都喜歡用。

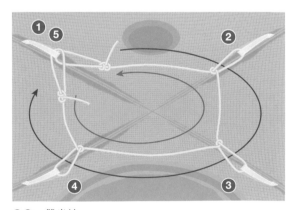

❶❺…雙半結
☞ 參照P.32

❷❸❹…半結
☞ 參照P.32

第一個結用雙半結固定，途中的三個則打更簡單的半結。最後回到起點的小套環，再用一個雙半結固定。

在樹木間拉繩子

這是露營很常見的結繩技巧。在樹木間拉繩子,並在途中做出幾個繩圈,就能用來吊掛烹飪器具或衣架。還請學起來,幫助自己整頓營地吧。

2 在繩子途中做出繩圈

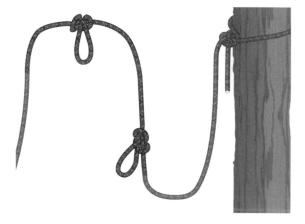

苦力結

可以在途中做出多個繩圈。雖然蝴蝶結(P25)也可以,但打起來更簡單,所需長度也比較短的苦力結最好用。

1 在其中一棵樹上綁繩子

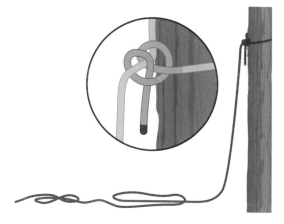

雙半結 ☞ 參照P.32

先將繩子固定在其中一棵樹上。雖然最推薦綁起來快,也有一定強度的雙半結,不過只要能固定住,其他繩結也OK。

苦力結打起來簡單,所需的繩子長度也很短,不過苦力結容易鬆開,不適用於登山或攀登。登山及攀登中會使用蝴蝶結(P25)。

苦力結

3 拉出穿過去的部分。

2 綠色部分如箭頭般穿過。

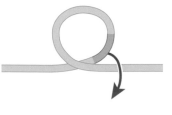

1 先繞出一個圈,紅色部分如箭頭般拉開(變成 **2** 的形狀)。

5 完成。

4 拉緊繩結。

如果想調整鬆緊度……

布雷克結 ☞ 參照 P. 63

若想吊掛較長的時間，並希望能在途中調整鬆緊度的話可打成布雷克結，這樣就不用重綁繩子，相當方便。

3 綁到另一側的樹木上

雙套結＋半結
☞ 參照 P. 30、P. 32

在綁繩子的另一棵樹上調整好鬆緊度後，打上雙套結與半結固定。雙半結在打結時會稍微鬆弛，較難以調整成想要的鬆緊度。

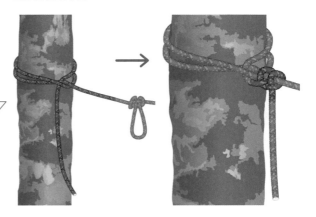

4 完成

完成。可以掛上烹飪器具或衣物等物品了。雖說還要看自己想拉多長，不過一般來說 5mm×10m 的繩子應該剛剛好。

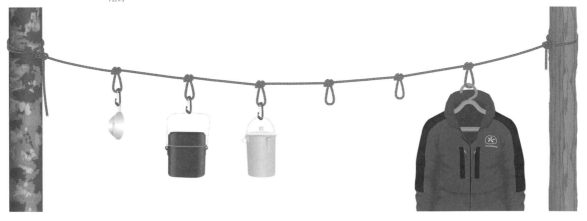

搬運木柴

打鞍帶結完成

如右圖箭頭指示穿過繩圈打個鞍帶結。拉出來的繩圈可當作提把。

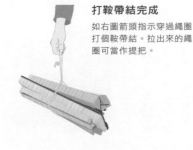

用單結接繩結做出一個繩環

做出一個繩環捆住木柴。若 **ⓐ** 與 **ⓑ** 的長度相同，之後更能更好拉緊繩結。

想將撿來的漂流木、枯枝或是在服務中心購買的木柴搬回營地時，只要記住簡單的結繩術就能輕鬆搬運。左邊的方法不僅可以綑綁木柴，還能空出一隻手。

搭建輕量帳篷

輕裝上陣或緊急避難都好用

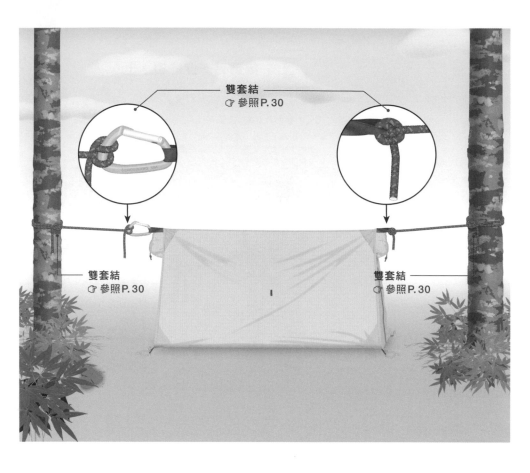

雙套結
☞參照P.30

雙套結
☞參照P.30

雙套結
☞參照P.30

搭建需要一定的技術

可說是簡易版帳篷的輕量帳篷，通常會作為緊急求生用具準備在行李中，以應付登山中的意外狀況。

不過另一方面，也有不少追求輕盈快速風格的露營行家，會選用輕量帳代替一般帳篷當成戶外活動時的「家」。雖然在親子露營區很少遇見使用輕量帳篷的露營者，但在登山路線上的露營地就很常見。

輕量帳篷與一般帳篷不同，多半沒有專用的營柱，因此無法自立的輕量帳篷在搭建時就需要一定程度的結繩技術。除了將登山杖當成支柱的方法外，也有用直立樹木支撐帳篷等各式各樣的搭建方法。無論如何，只要運用正確的結繩術，就能快速確保寬廣的居住空間。本節會介紹較具代表性的搭建方法與進階技巧，除此之外還能做出各種五花八門的改造。

將四個角落的套環……

輕量帳篷的地布在四個角落分別有個小套環。雖然可以直接穿過套環打入營釘，不過先穿過直徑3㎜左右的輔助繩，再用單結接繩結接成一個環會更方便好用。除了在石頭很多、難以打釘的地方可以調整位置，輔助繩一旦受損了也可以立即更換。此外，如果沒有攜帶營釘，那麼只要用石頭壓住這個部分就能確保居住空間。

用登山杖搭建

叮以用兩支登山杖當成支柱,並在中間搭建起輕量帳篷。訣竅在於從登山杖將繩子一分為二,藉此調整鬆緊、保持平衡。利用這個方法即使沒有樹木也能搭建,希望各位學起來。

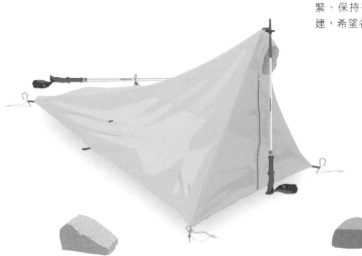

1 固定四個角落,立起登山杖

首先要固定輕量帳篷的四個角落。接下來杖尖朝上立起登山杖,並穿過帳篷頂層的套環。

2 從登山杖的杖尖將營繩一分為二

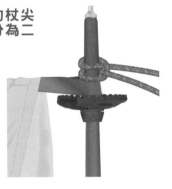

雙套結
☞ 參照 P. 30

營繩也可用雙套結掛上去,這個方法在拔營時可以更快收拾完成。透過從兩支登山杖分出去的共四條繩子來保持平衡。

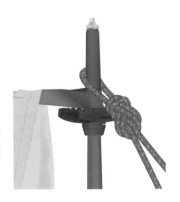

繩耳八字結
☞ 參照 P. 20

在營繩中央打一個繩耳八字結,接著掛上 1 立起來的登山杖上,將繩子分成左右兩邊。

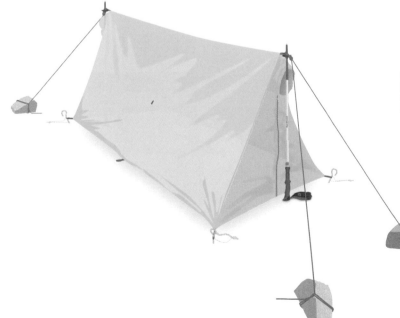

3 拉好繩子便完成

分出去的繩子可拉住帳篷。繩子綁到營釘(若有的話)或石頭上並調整鬆緊度。綁到石頭上的方法與 P. 50 相同。

用直立樹木搭建

這是在樹木間搭建輕量帳篷的方法，只要有繩子就能搭建完成。因為是綁在直立樹木上，所以抗風能力強，而且只要固定好四個角落就能騰出寬廣空間。如何連接頂層的套環與樹木是關鍵所在。

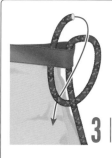

3 依箭頭指示穿過。

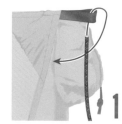

1 如圖所示將繩子穿過去。

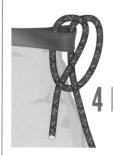

4 拉緊便完成。

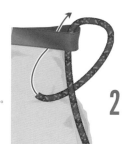

2 如箭頭般再纏繞一圈。

1 連接繩子與帳篷頂層的套環

首先要固定四個角落，接著連接頂層的套環與繩子。輕量帳篷基本上是讓搭建者可以輕易搭建完成的用品，因此選用簡單的繩結為佳。

在套環上打雙套結
☞ 參照 P. 30

雙套結打起來簡單，也便於調整長度，最適合這種場合。

用雙套結扣進鉤環裡
☞ 參照 P. 30

若用雙套結扣進鉤環裡，可避免套環摩擦受損，是最佳的方法。

2 連接繩子與樹木

將綁在頂層套環上的繩子拉到樹木旁，拉緊產生張力後綁到樹木上。這裡選用方便在張力狀態下打結的方法。

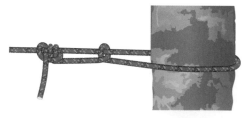

營繩結
☞ 參照 P. 33

營繩結可以調整鬆緊度，在鬆弛時也能輕鬆地重新拉緊。

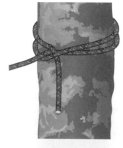

雙套結 ☞ 參照 P. 30

雙套結打起來簡單又快速，還方便調整鬆緊度。

另一側也可以這樣綁

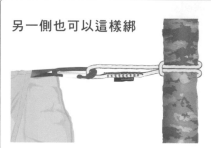

將繩環用鞍帶結扣在鉤環中
☞ 參照 P. 40

因為沒辦法調整長度，所以只能用在其中一邊，不過只要用鞍帶結將繩環綁在樹上，然後再跟帳篷套環一起扣進鉤環就好，非常簡單。

圈繞＋雙半結（旋圓雙半結）
☞ 參照 P. 41、P. 32

白樺樹等比較光滑的樹可以先以圈繞纏緊後，再用雙半結固定。

3 完成

完成圖的範例在P.56。無論套環還是樹木全都用雙套結綁是最快速的搭建方法。

應用 用1條長繩搭建

在想要極力減少裝備的登山情境中，可以準備一條長繩索用來搭建輕量帳篷。學起來不只方便，長繩索也能用在其他用途上。第3、4章登場的登山輔助繩等可直接用於此處。

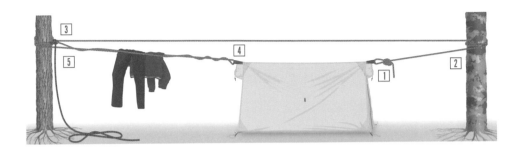

4 穿過輕量帳篷的套環，並纏繞在繩子上

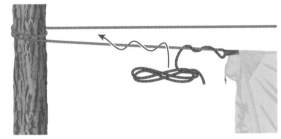

固定好的繩子穿過輕量帳篷的套環中。如果繩長不足，也可以直接在這裡打結，不過可以的話就穿過套環，並繼續往樹木方向拉。為方便曬洗好的衣物，可以一邊拉一邊絞纏在繩子上。

5 將繩子固定在樹木上

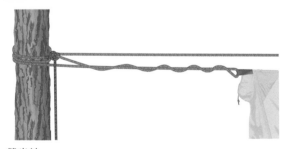

雙半結
☞ 參照 P.32
最後在步驟 3 圈繞過的同一棵樹木上打雙半結，固定住繩子。

6 完成

上面是完成圖的範例。把洗好的衣物夾進 4 絞纏過的繩子裡就不容易掉下來。

1 連接套環與繩子

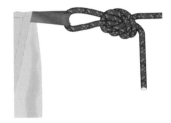

圈結
☞ 參照 P.18
連接帳篷頂層的套環與繩子。雖然雙套結也可以，但這邊選擇固定力較好的圈結。

2 將繩子固定在樹木上

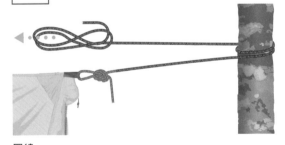

圈繞
☞ 參照 P.41
在樹木上以圈繞纏上繩子固定後，向另一側反折回去。光滑的樹木要多繞幾圈。

3 將繩子固定在另一側的樹木上

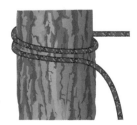

圈繞
☞ 參照 P.41
2 反折的繩子通過帳篷，拉到另一側並以圈繞纏到樹木上。

搭建天幕 — 遮蔽陽光和雨

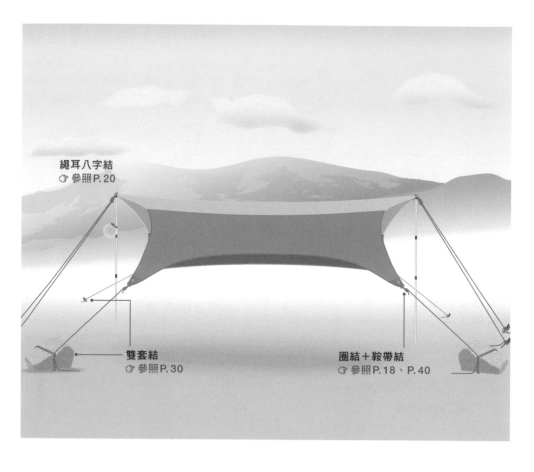

繩耳八字結
☞ 參照P.20

雙套結
☞ 參照P.30

圈結＋鞍帶結
☞ 參照P.18、P.40

露宿時可代替帳篷

天幕在露營中通常用來遮陽避雨，提高客廳空間的舒適度，不過只要在搭建方式上多下工夫，也有人在溯溪等活動中把它當作無地板露宿的空間使用。天幕比帳篷輕，一張布就能有多種多樣的搭建方式，即使在難以搭建帳篷的地面上也可以做出還算舒適的睡眠空間。雖然不能抵禦蟲咬與寒冷，但更為親近自然，能體驗彷彿與自然融為一體的感覺，這也是天幕受歡迎的一大主因。

雖然形狀與類型多不勝數，但大多數可分成四方形及六角形這兩種。此外，如果把輕量帳篷的所有拉鏈打開，也能當成天幕來使用。

露營情境中的基本搭建方式是在天幕頂層的兩處用營柱撐起來，剩下四個角落再拉開固定。而兩支營柱分別還要往兩個方向拉開繩子，

因此總共會用八條繩子固定在地面上。

本節將解說基本的搭建方法，不過天幕視場地與狀況不同，還有各種千變萬化的應用方式。還請各位自行改造看看，嘗試各種不同的天幕玩法。

在雨天快速搭建天幕

露營時若下雨，首先就必須盡快立起天幕，並在下面搭建帳篷（自立式帳篷可在搭建後移動），避免淋濕。雖然搭建天幕需要一段時間熟悉，但若能快速搭好，就算是雨天也能過得很舒適。

基本搭建方法

如前所述，天幕隨狀況有數不盡的搭建方法，不過基本是用兩支營柱撐起天幕的頂層，再拉緊四個角落。中央部分較高的結構是最標準的天幕設計。

1 繩子綁到金屬扣眼上

天幕四個角落各有小孔，並裝上稱為金屬扣眼的金屬製小環。將繩子綁到四個角落的金屬扣眼上是第一階段。這個步驟可以先在家中完成。

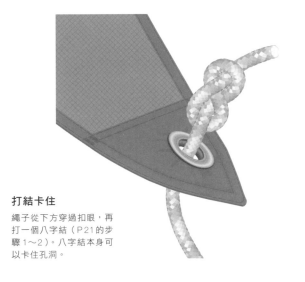

打結卡住

繩子從下方穿過扣眼，再打一個八字結（P21的步驟1～2）。八字結本身可以卡住孔洞。

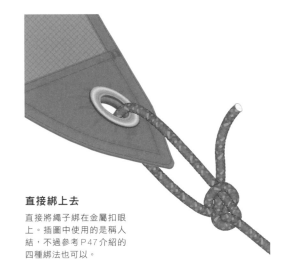

直接綁上去

直接將繩子綁在金屬扣眼上。插圖中使用的是稱人結，不過參考P47介紹的四種綁法也可以。

如果金屬扣眼破損

在多次使用天幕後，金屬扣眼可能會出現破損使天幕裂開，無法再綁上繩子。若在現場遭遇這樣的問題，最好的替代辦法是用天幕包住小石頭等物體，再將繩子綁上去。

用雙套結把營繩綁在石頭上。

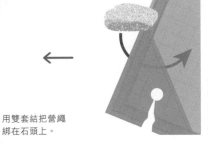

把圓形的小石頭放在天幕背面。如果先用頭巾等布料包住石頭，就不會磨損天幕。

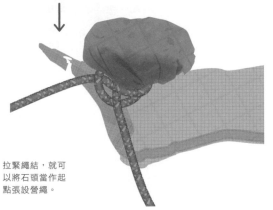

拉緊繩結，就可以將石頭當作起點張設營繩。

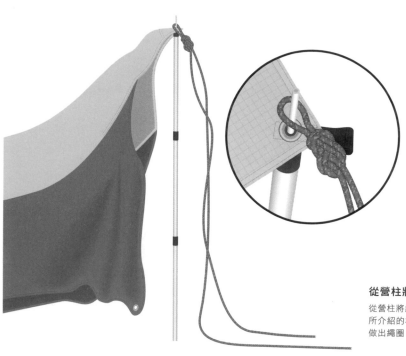

2 立起營柱

將營柱的尖端插進頂層的金屬扣眼裡，
把天幕撐起來，接著將繩子掛在營柱的
尖端，往兩個方向分別拉去。

從營柱將主繩一分為二

從營柱將繩子分開的方法與P57輕量帳篷
所介紹的相同。繩子的中央打繩耳八字結
做出繩圈，或打雙套結並拉緊。

3 綁在固定點上

最後將營柱分出來的主繩及綁在四個角落共
八條繩子綁到固定點上。訣竅在於適度調整
張鬆緊度讓天幕保持平衡。不論固定點是用
營釘還是石頭都與搭建帳篷時相同。

營繩結容易鬆弛

雖然營繩結在打結後還能調整鬆緊
度，相當方便，但也容易鬆弛。天
幕比帳篷更容易受到風的影響，用
營繩結會很頻繁地鬆脫，營繩結並
不適合用在天幕上。

雙套結
☞ 參照P.30

無論營釘還是石頭，都在拉好繩子的
狀態下打雙套結綁上去。若是石頭也
可用P50介紹的其他繩結。

4 完成

調整鬆緊度，綁好在固定點上就
完成了。完成圖參照P.60。

應用 不用營柱搭建天幕

為了能在攜帶裝備有限的登山情境中搭建天幕，這邊將介紹不使用營柱，改用兩棵直立樹木搭建的方法。這裡所提的只是一個範例，還請各位多累積經驗，增加有用的知識。

1 在兩棵樹之間拉繩子

先在天幕搭建地點兩側的樹木上拉繩子。拉繩子採用P54～55或P58～59的方法即可，不過這邊再介紹一個新的繩結。

索端嵌環套結
☞ 參照P.24
索端嵌環套結不僅可以調整鬆緊，增加纏繞圈數也能加強固定能力。

布雷克結
比營繩結簡單，也不容易滑開，作為能夠調整鬆緊度的繩結相當優秀。

布雷克結

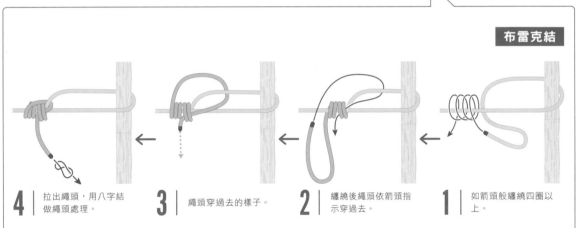

4 拉出繩頭，用八字結做繩頭處理。

3 繩頭穿過去的樣子。

2 纏繞後繩頭依箭頭指示穿過去。

1 如箭頭般纏繞四圈以上。

3 拉緊四個角落完成

拉緊四個角落就完成了。鋪上地墊再放上睡袋，就化為最接近自然又能好好睡上一覺的露宿空間。

2 放上天幕

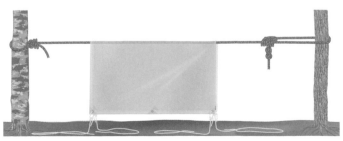

把天幕放到拉好的繩子上。由於天幕容易滑動，可以先讓繩子穿過金屬扣眼後再綁到樹上。

在小東西上綁繩子

思考自己獨創的應用方法

不同場合有各自最適合的繩結

不只是露營，多數戶外活動也都時常需要在物品上綁繩子。由於這些情況幾乎都沒有攸關性命的風險，因此只要會打結通常都沒有什麼大問題，不過每種情況都有其最適合的繩結，學起來既方便也不吃虧。

如果只是想在脖子上掛指南針等小東西，那麼最好選用打結方式簡單，所需繩子長度較短，繩結本身也很小的繩結。相反地，如果要吊掛露營燈等有重量的物品，那麼選用不容易鬆脫，要解開也方便的繩結為佳。

本節會針對戶外活動中頻繁出現的各種狀況介紹最適合的繩結。由於這些都只是舉例，還請各位參考並在現場嘗試，調整成自己最順手的形式。

將拉環綁到拉鍊上

鞍帶結
☞ 參照 P.40

單結
☞ 參照 P.16

拉鍊上可以吊個短繩當作方便開關的拉環。可以先將細繩穿過拉鍊再打個單結，也可以先做個繩環再用鞍帶結綁上去。

用短繩綁上小東西

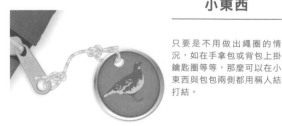
稱人結
☞ 參照 P.17

只要是不用做出繩圈的情況，如在手拿包或背包上掛鑰匙圈等等，那麼可以在小東西與包包兩側都用稱人結打結。

漁人結可以把繩結拉開
調整長度，也適合用在
項鍊上。

漁人結
☞ 參照 P. 26

單結
☞ 參照 P. 16

在小東西上綁繩環

小刀或哨子綁個繩環就可以
掛在脖子上。先將細繩穿過
小東西上的孔，再用左邊的
方法打結。

上面的方法不會固定住小東西，而是
讓小東西沿著細繩滑動，不過還是有
其他固定住小東西的方法。

固定小東西

半結
☞ 參照 P. 32

細繩先穿過孔洞，再用半結
固定，最後將繩頭打結成一
個環。

做一個繩環→
鞍帶結
☞ 參照 P. 40

可以先用單結接繩
結做出一個環，再
穿過小東西的孔洞
打鞍帶結。

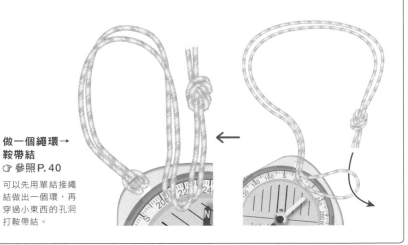

垂掛水桶取水

鉤孔結受力後會咬緊，不會輕易鬆脫，
要解開也相當簡單，因此用水桶取水時
最適合使用鉤孔結。

鉤孔結
☞ 參照 P. 19

吊掛小東西

若要從上方吊掛露營燈等工具，可選用
布雷克結。繩結一旦受力便會咬緊，不
用擔心鬆脫。

布雷克結
☞ 參照 P. 63

讓隨身包的肩背帶可以進行調整

肩背帶的其中一側用索端嵌環套結打結，
就能隨時調整肩背帶的長度，相當方便。
可以調整的那一側要設定在身體前面還是
後面可隨個人習慣變更。

索端嵌環套結
☞ 參照 P. 24

Column 2
快速，還是舒適？

至此，我們用了二十多頁，介紹了能在露營中派上用場的結繩術。這些結繩技巧多數並不會用在失敗時會造成嚴重事故的情境。說白了，在這些情境中無論用什麼方法，只要能打出結通常都能解決問題。

話雖如此，在不同的情境下，最適合的繩結也會隨之改變。為一時的避雨而搭建輕量帳篷，與搭建要用上一星期的帳篷及天幕，並以此為據點展開戶外生活，在這兩種情境中所使用的繩結當然會有所差異。

例如想快速搭建起輕量帳篷時，如第58頁所介紹，全部都打成雙套結的搭建方式顯然最為簡單。另一方面，若要搭起需要使用數日的帳篷，那麼最重要的就會是舒適度。一般來說，帳篷本體及營繩在潮濕時會產生延展性，這麼一來不論第一天綁得多緊，之後或許都會因為雨水及朝露變得愈來愈鬆。鬆弛部分積水後不但住起來不舒服，甚至可能會產生劣化或破損，然而每次鬆掉都要重新解開繩結再重綁是件很麻煩的事，因此能夠輕鬆調整鬆緊度的繩結（營繩結或布雷克結等）就是最佳選擇。配合當下狀況，從自己的知識中選用最適當的繩結，可說是露營行家必備的技能。

為了過上舒適的露營生活，還有比結繩術更重要的功課，那就是「準備」。雖然第48頁中連接兩條短營繩的方法，或61頁金屬扣眼損壞時的應對方法確實都很方便，但打從一開始就不要用上這些結繩術才是最好的。出發前仔細檢查每項裝備有沒有破損，是戶外活動的鐵則。面對突發狀況的結繩術只是應變手段，有備無患才是投入戶外活動的正確心態。

從背包將帳篷或天幕取出前，先想像紮營後的狀態也很重要，畢竟搭起帳篷後才找固定點其實是很麻煩的事。一開始先環顧四周，找出可運用的樹木或石頭，或是適合打進營釘的地面後，再著手進行搭建吧。

結繩術固然重要，不過也別忘了，事前的準備及想像才能夠讓露營生活更為舒適、輕鬆。

（水野隆信）

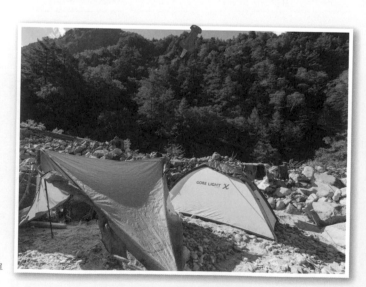
在河岸邊露營。有人搭帳篷，也有人只搭建輕量帳篷或簡單的天幕。

Part 3

登山的結繩術

守護登山安全的結繩術

邁向進階路線的第一步

用來通過危險地帶的工具
☞ 參照 P.72
配合繩索準備的多種工具。

製作簡易安全吊帶
☞ 參照 P.78
緊急狀況發生時也能保持鎮定的技術。

設置自我確保系統
☞ 參照 P.80
登山、攀登的關鍵結繩術。

製作手抓繩與腳蹬繩
☞ 參照 P.76
利用小技巧越過無法跨越的地方。

正確綁緊鞋帶
☞ 參照 P.70
安全舒適的登山從綁鞋帶開始。

登山中所運用的結繩術分為確保自身安全，以及輔助隊友、提高隊伍綜合實力這兩種目的。在本章中，作為登山結繩術的第一階段，將介紹能提高自身安全性的技術。

快速且扎實地運用技術

若是歸類為一般登山步道的路線，通常都受到良好的維護，且隨處有鐵鍊等保護措施，基本上無需使用到繩索。即便如此，有時候還是會碰上不甚安全的岩壁，或迷路闖進危險地帶。此外，想要挑戰進階路線（Variation Route）的人也不在少數。為此，登山者還是應該學習基本的結繩術。在本章中，採選了數個希望各位登山者都能學起來的技術。不僅能一個人實踐，在團體登山中也派得上用場，更是第4、5章所介紹的結繩術的基礎內容，如第80～81頁的自我確保，是登山及攀登的結繩術中最關鍵的

吊起／降下背包
☞ 參照P. 82

不背行囊的攀降讓人更放心。

熟習繩索垂降
☞ 參照P. 86

想更上一層樓不可或缺的技術。

錯誤的登山技術
☞ 參照P. 92

不成熟的結繩術反而會讓自己遭遇危險。

徒步渡河須謹慎判斷
☞ 參照P. 93

有時候也必須做出撤退的判斷。

起始技術，而第86～91頁的繩索垂降，則是進階到攀登等運動時最重要的技術之一。

那麼說到登山的結繩術，不可或缺的就是「扎實的技術」與「迅速」。不成熟的結繩術反而會招致巨大的危險。只是有樣學樣，或僅憑書籍學習，都不應該立刻就在登山的現場實踐。最好先參加擁有證照的人所開辦的講習會等課程，在徹底理解技術的原理，並經過按部就班的學習與訓練後，再進行實踐。

此外，想要安全地登山，「迅速」也是一個舉足輕重的要素。在危險地帶行動的鐵則，就是在確保安全的情況下，盡可能快速地通過。胡亂使用繩索讓其他成員等待，甚至大幅減低自己行動的速度，都反而會造成安全上的疑慮。

在了解這些前提後，就可以開始學習登山結繩術的基礎技術了。還請各位充分活用下一頁開始的內容，確保自己的安全。

正確綁緊鞋帶

安全登山的第一項工作

鞋帶正確的綁法

鞋帶是讓登山更加安全的要素之一。正確綁緊鞋帶可以減輕腳的負擔，也能避免受傷。鞋帶鬆開不僅可能磨破腳皮或造成扭傷，嚴重時還可能因踩到鞋帶而絆倒。

最常見的綁法是一般稱為「蝴蝶結」的繩結，在結繩術中則多稱為「Bow Knot」（或簡稱Bow）。若是用於鞋帶上，在美國則會特別標示為鞋帶結（Shoelace Knot）。

蝴蝶結打起來簡單，而且拉動繩頭就能解開，然而長時間行走會使鞋帶鬆脫。雖然只要將蝴蝶結的兩個繩圈再用單結綁在一起就更不容易鬆開，不過重綁或解開都需要花費更多時間，因此我建議使用左頁所介紹的改良版蝴蝶結（Better Bow Knot）。即使在起伏不定的山路上行走一整天也很難鬆脫，又容易解開，還請各位記起來。

▶ 鞋帶的穿孔與拉緊

不只是打結，穿孔與拉緊的方式也是很重要的一環。從上面開始穿孔，並平均拉緊是綁鞋帶的基礎。只要出發時好好拉緊，在一整天的行動中都不需要重新調整。

平均拉緊
從下面均勻地用力拉緊鞋帶。如果鞋帶有鬆弛的地方會變得很難走路。

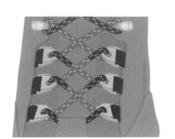

從上面開始穿孔
從上方穿入用來綁鞋帶的金屬環或孔洞會更容易拉緊，也不會鬆脫。

好好打結讓鞋帶不鬆脫

用其中一邊的繩頭做出一個繩耳，再用另一邊的繩頭繞兩圈後穿過繩圈，就是改良版蝴蝶結的打法。一開始要比普通的蝴蝶結多纏繞一次，這個步驟可以增加摩擦力，使鞋帶更不易鬆脫。

改良版蝴蝶結

1 其中一邊的繩頭纏繞一圈。

2 在步驟 1 纏繞後的那側繩頭再多纏繞一圈，然後將兩邊拉緊。

3 其中一邊的繩頭反折。

4 用另一側的繩頭纏繞反折後的繩耳兩圈。

5 如箭頭所示拉成 6 的形狀。

6 將兩邊的繩圈拉緊。

7 完成。

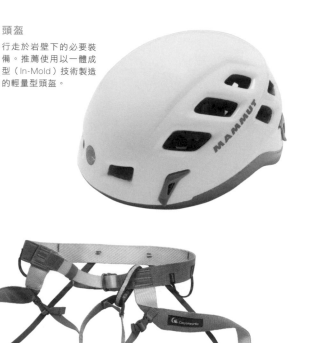

頭盔
行走於岩壁下的必要裝備。推薦使用以一體成型（In-Mold）技術製造的輕量型頭盔。

登山用皮革手套
在操作繩索時保護手部。由於化學纖維太滑，而橡膠抓力又太強，因此選用皮革製為佳。

安全吊帶
也可用於攀登。登山中選用腿部可用扣具開關的類型比較方便。

安全吊帶的各個部位

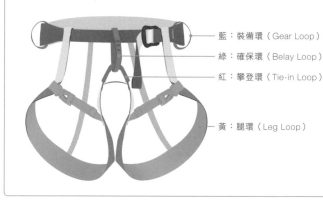

藍：裝備環（Gear Loop）

綠：確保環（Belay Loop）

紅：攀登環（Tie-in Loop）

黃：腿環（Leg Loop）

用來通過危險地帶的工具──配合繩索做準備

繩索之外的必要工具

雖然繩索能幫助登山者更加安全、確實地通過困難地形，但並不是說只要有一條繩索就能完成所有工作。譬如想將繩索綁在自己身上就需要安全吊帶，而想將繩索綁在某處，有繩環就會方便許多。此外，無論是吊起背包（第82頁）還是繩索垂降（第86頁），也都需要配合鉤環來使用。而如果要通過岩壁，就必須準備頭盔。在登山過程中，我們需要各式各樣的工具。

在本節將介紹多種用來通過危險地帶的工具。只要以這些內容為基礎，並累積更多經驗，往後就能依照路線情況，自行選用最適當的裝備。雖然繩環或鉤環等數量愈多愈方便，但當然裝備也會更重，也難以令人學到更靈活的應變技巧。是否能以最低限度的裝備應付各種狀況，是登山者最重要的課題之一。

鉤環的各個部位

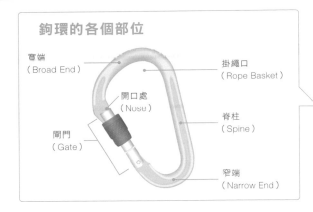

窄端
（Broad End）

掛繩口
（Rope Basket）

開口處
（Nose）

脊柱
（Spine）

閘門
（Gate）

窄端
（Narrow End）

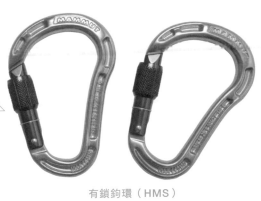

有鎖鉤環（HMS）

可多方面用於繩索垂降或設置自我確保系統等用途。最好選用螺旋鎖的HMS。

鋼絲閘門鉤環（改良D型鉤環）

可用來設置拖吊結。另外也可配合繩環一起使用，相當方便。

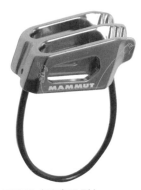

下降器（豬鼻子型）

用於繩索垂降。雖然可用鉤環代替，但相較於鉤環更不傷繩索。

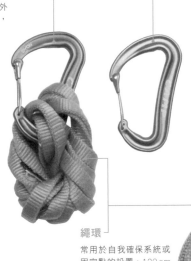

繩環

常用於自我確保系統或固定點的設置。120cm長的用途最為廣泛。至少應準備兩條尼龍製的繩環。

繩索（8mm×20m）

考量到反折使用的情況，7～8mm粗的繩索最為均衡。長度可準備20～30m。

快扣組（Quick Draw）

雖然可用繩環及鉤環代替，但快扣組更為方便，可使繩索的操作更為簡易。

鉤環的分類

鉤環可依形狀與閘門類型分成多個種類。雖然有些近年來已很少使用，但先記起來會比較方便。除了以下介紹的分類外，鉤環尖端的開口處（Nose）還可分成「無鉤」（Key-lock）與「有鉤」（Pin）兩種設計。

▶ 依閘門分類

無鎖

鋼絲閘門鉤環（Wire Gate）

雖然輕盈也好扣，但必須注意被岩栓或石頭撞擊的問題。

彎口鉤環（Bent Gate）

雖然更好掛進繩索，但方向有誤很可能會因為繩索的滑動而誤開閘門，有一定風險。

直口鉤環（Straight Gate）

用途最廣泛的類型。相比彎口鉤環更不容易誤開閘門。

有鎖

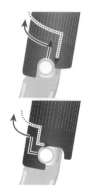

三段自動鎖（Twist Plus）

兩段鎖再多加上一個動作才能打開的類型。多用於救援等場面。

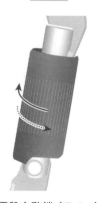

兩段自動鎖（Twist）

旋轉後再按壓可以打開，放開後會自動鎖起來。隨著繩索的扯動可能會有誤開的危險。

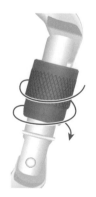

螺旋鎖（Screw）

旋轉螺紋來鎖住鉤環的類型。誤開的風險很低。

▶ 依形狀分類

O 型鉤環（Oval）

形狀如英文字母的「O」。O 型鉤環為鉤環的始祖，當初設計用來勾掛在物體上面。

D 型鉤環（Standard D）

形狀如英文字母的「D」。相比 O 型鉤環能承受更大力量。

改良 D 型鉤環（Offset D）

將閘門連接處設計成更狹窄的變形版 D 型鉤環。操作性更佳，常見於攀登。

梨型（HMS）

脊柱到開口處的弧度更為平緩的鉤環。原是為了義大利半扣所開發。

自製延伸快扣（Alpine Quick Draw）

只要組合繩環與鉤環，就能做出可以調整長度的延伸快扣。想拉長使用時，扣在鉤環裡的三個繩圈中，必須要解開其中兩個並拉出來才能使用。

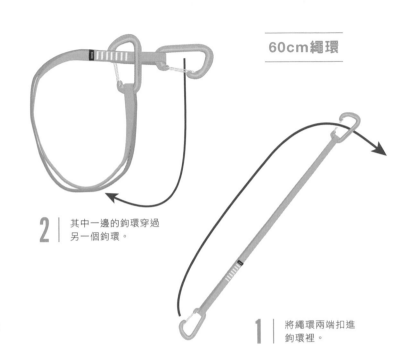

60cm繩環

2 | 其中一邊的鉤環穿過另一個鉤環。

4 | 完成。

3 | 如圖所示將繩環扣進鉤環裡。

1 | 將繩環兩端扣進鉤環裡。

120cm繩環

2 | 如圖所示將繩環扣進鉤環裡，接著扭轉數圈。

3 | 為方便攜帶，將其中一邊的鉤環扣進另一個鉤環裡就完成了。

1 | 繩環兩端扣進鉤環，然後其中一邊的鉤環穿過另一個鉤環。

製作手抓繩與腳蹬繩

越過令人不安的困難地形

只要用一條繩環

在橫越陡峭的斜面時，各位是否都有過想要一個把手可以抓握的念頭呢？在上下陡坡時，是否也曾覺得「給我一個把手就能爬得更輕鬆」？有些地方雖然稱不上「困難地形」，但總讓人覺得不放心，像這種時候便可以在樹木等物體上掛上繩環，幫助自己攀登或下降。

如果要進行升降，可能就需要乘載自己全部體重，因此必須選擇牢固且值得信賴的固定點。基本方法是在當作固定點的樹木上纏繞繩環，再將手或腳穿進去。120 cm的繩環有足夠長度，也能調整得短一些，相當方便。當然，如果勉強為了吊掛繩環而失去平衡可就本末倒置了，還請先確保穩定的立足點再進行作業。

多人登山時，也可由先鋒者掛上繩環來協助後繼者。

▶ 綁到樹上的方法

鞍帶結
☞ 參照 P. 40

最大的優點是繩環可運用的長度比較長。隨負重角度的不同，最多可能損失百分之七十的強度，因此盡可能不要讓繩結處有所拗折。

雙繩耳繞
☞ 參照 P. 41

對折後直接掛到樹上。由於容易上下滑開，所以最好掛在樹幹部分或樹枝的根部。這個方法不會磨損繩環強度，也能輕鬆回收。

▶ 用法

手腕穿過繩圈並抓握

手腕穿過繩圈再緊抓繩環，這麼一來不僅方便出力拉起身體，在下降時也能避免手不小心放開而造成的事故。

提供踏腳處

當作腳可以蹬的踏腳處協助攀登。踩踏前先確認鞋子的足弓處確實踩在繩環上，再把體重壓上去。

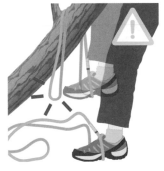

若打的是鞍帶結，下降後就無法回收繩環了。這時請使用棄繩。

若採用雙繩耳繞，務必確定腳有同時踩在兩個繩圈裡。把腳穿進去時也可以用手輔助。

▶ 依用途使用不同繩環

縫合繩環

雖然強度很足夠，不過缺點是比自製繩環還要昂貴，很難當成棄繩使用。縫合繩環能用在各種場合，並可依照狀況選擇適合的長度。

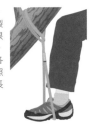

自製繩環

雙漁人結
☞ 參照 P. 27

若想將自製繩環當成手抓繩拉起身體，那麼使用能承受巨大負重的雙漁人結是最佳選擇。繩頭要保留直徑十倍左右的長度。

單結接繩結
☞ 參照 P. 16

打起來簡單又快速。為避免繩結鬆脫，必須保留較長的繩頭。當腳蹬繩使用時會承受所有體重，需要多加注意。

製作簡易安全吊帶

緊急時可用繩索製作

原則上登山時若有機會使用繩索，就一定要準備安全吊帶，但遇到突發狀況時，可用繩環緊急製作簡易版的安全吊帶。無論胸式吊帶還是坐式吊帶，都需要一條120㎝的縫合繩環，並在最後扣進鉤環中。

不過這終究是只是臨時應變手段，萬一不小心滑落，細扁的繩環可能會嵌進肉裡造成極大的疼痛。此外，若打結方式有錯，反而有發生事故的風險，因此還請各位反覆練習，以正確迅速地做好吊帶。

▶ 胸式吊帶的用法

主要用於攀登平緩的斜坡。由於上半身不會後仰，行動時較為舒服。不過如果是陡急的斜坡，則可能有勒住頸部的危險，請勿使用胸式吊帶。胸式吊帶適合用在終點穩定，且行動範圍的坡度平緩的地方。

1 ｜ 繩環掛在其中一邊的肩膀，然後通過背部從另一邊的腋下拉出。

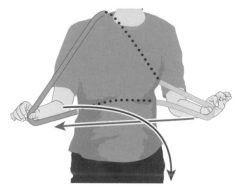

2 ｜ 雙手在胸前交叉，換手後依照箭頭方向纏繞。

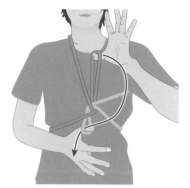

3 ｜ 在胸前拉緊繩環，然後將纏繞側這一端的繩頭依箭頭指示穿過繩圈。

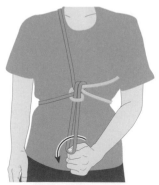

4 ｜ 拉緊繩結，接著如箭頭所示扣上有鎖鉤環。

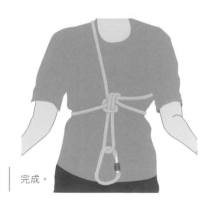

5 ｜ 完成。

⚠ **注意**

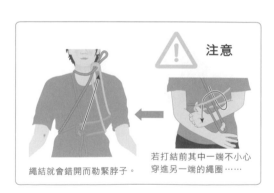

若打結前其中一端不小心穿進另一端的繩圈……

繩結就會錯開而勒緊脖子。

連接成全身吊帶

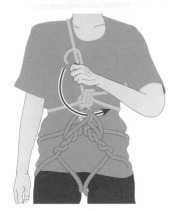

可以同時做出胸式吊帶與坐式吊帶，最後再用鉤環扣在一起，製作出簡易全身吊帶。身體不會隨意晃動，相當穩定。

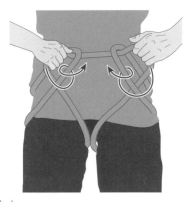

4 | 為調整長度纏繞數次。

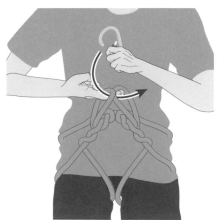

5 | 將纏繞後變小的兩個繩圈一起扣進有鎖鉤環裡就完成了。

▶ 坐式吊帶的用法

若攀登地點是陡急的斜坡，或行動範圍雖然坡度平緩，但終點的立足點並不安穩，需要做自我確保時，最好使用坐式吊帶。不過簡易的坐式吊帶容易使身體搖晃不定。

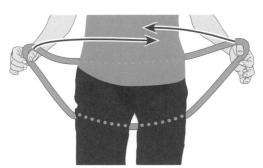

1 | 繩環圍繞屁股，然後用左右手往前繞到腰部兩側。

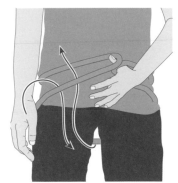

2 | 單手抓住兩端，另一手則從胯下拉出繩環的一部分。

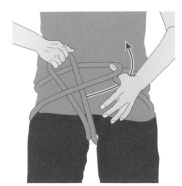

3 | 拉出來的繩環的其中一邊如箭頭般穿過去。

設置自我確保系統

確保安全的基本手段

通用於所有領域的技術

自我確保（Self-belay）如名稱所示，就是保護自己的安全。在自身沒有危險的狀態下進行，是運用登山及攀登的結繩術絕對不可或缺的條件。在立足點不穩定，或一旦失去平衡就會從高處跌落的地方，都必須做好能防止跌落、滑落的保護措施，而這項措施就稱為自我確保系統。此外，即使是在陡坡或陡峭的岩壁上休息片刻，也需要設置自我確保系統。

基本方式是將自己的安全吊帶與樹木、岩石等對象物綁在一起。雖然視物體大小及情況有各式各樣的設置方法，但最重要的條件就是必須擁有承受自己體重也不會損壞的強度。本節將介紹可做自我確保的基本對象物與設置方法。

在安全吊帶上設置繩環

為了快速確實地做自我確保，可以特地準備自我確保用的繩環。先用單結把120cm左右的繩環綁起來以免鬆弛，再穿過安全吊帶的攀登環及腰帶，並打出鞍帶結。最後再將繩頭及繩結扣進鉤環裡，接著扣到裝備環中。市面上也有販售專門用來做自我確保的輔助繩。

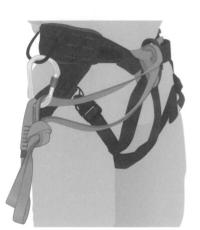

固定點的種類與自我確保系統的設置方法

在不同情境中，設置方法也有巨大差別。雖然基本概念都是繩環要綁好，並從較高的位置設置，以減輕跌落時的衝擊力，但還是需要視情況做出應變。

雙繩耳繞（應用）☞ 參照 P.41

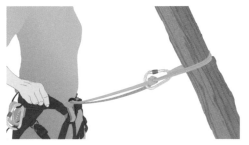

將自我確保的繩環直接掛到樹上再扣進鉤環裡。
這個方法能用最低限度的工具做到自我確保。

鞍帶結 ☞ 參照 P.40

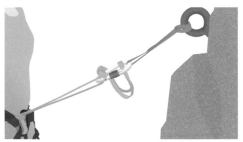

可保留較長的繩環。注意繩結如果有拗折可能會使強度下降。

雙繩耳繞 ☞ 參照 P.41

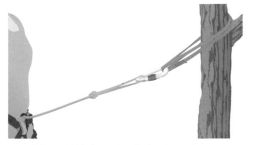

繩環以雙繩耳繞掛上去，再扣進輔助繩的鉤環中。

圈繞 ☞ 參照 P.41

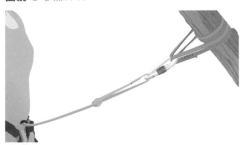

繩環以圈繞掛上去。比雙繩耳繞更不容易滑掉。

直接穿進去掛住 ☞ 參照 P.41

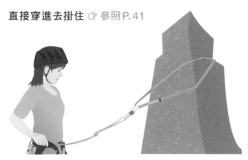

用在可以從上方把繩環套上去的岩石或樹樁。用這個方法可以設置在大型的物體上。

雙套結 ☞ 參照 P.30

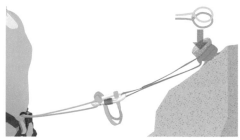

雙套結可以綁緊對象物，無須擔心繩環滑開。

鉤環可扣在岩栓或鐵鍊上嗎？

金屬製的岩栓或鐵鍊等乍看之下似乎是很適合做自我確保的對象物，但是在使用前必須先檢查強度是否足夠。因為鏽蝕等問題使強度下降的金屬固定點並不在少數。更重要的是必須注意「槓桿原理」，如果將金屬製的鉤環直接扣到岩栓或鐵鍊中，可能會因為角度不對，使槓桿原理發揮作用而破壞鉤環。如果擔心這個問題，可以用雙繩耳繞等方式先將繩環掛上去，再設置自我確保系統。

吊起／降下背包

為了空手進行攀降

提升攀登表現的技術

各位在登山時是否曾覺得如果沒有背包，就能更安全地跨越岩壁呢？尤其是背著帳篷等沉重的露營器材攀降岩壁，可說是相當危險的行為。不只是安全層面，有沒有行囊也會大幅影響攀登時的表現。

在技術性攀山等運動中，甚至會遇上如果背著背包根本就無法攀登的岩壁。在這種時候，就需要採用先放置好背包，攀登後再將背包吊起來，或是背包先下放，自己再空手垂降的攀降方法。當然，在其他登山者人數眾多的一般登山步道很難實行這個方法，不過挑戰進階路線時，這就是必備的登山技術。

雖然背包愈重，垂吊時就愈耗力，不過就技術上這並非難事。

吊起背包的步驟

系統本身順為單純，只要用繩索將背包綁起來，之後再將背包吊起來即可。可以使用拖吊結，這樣即使途中鬆手，背包也不會墜落。

4 扣到裝備環中

將 3 設置好的鉤環扣到安全吊帶的裝備環中。這時也順便準備好自我確保用的繩環。

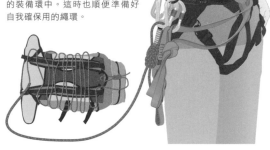

1 將繩索綁在提把上

用回穿八字結（P21）將繩索綁在背包的提把上。

5 攀登

開始空手攀登。雖然沒有背包後攀起來會相當順利，不過還是要注意繩索不能勾到岩壁上突出來的角或尖銳處。

2 整理繩索

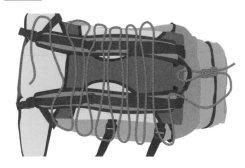

為免吊起時繩索纏在一起，要先細心整理好繩索。繩索直接放在背包上即可。

6 自我確保

吊起背包的動作很容易令人失去平衡。在攀登完岩壁後，首先要設置自我確保系統。

3 尾端扣進鉤環

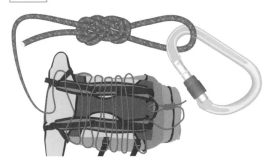

整理好繩索後，尾端打繩耳八字結（P20），再扣進鉤環裡。

7 在繩環上設置鉤環

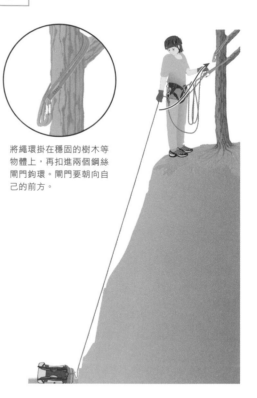

將繩環掛在穩固的樹木等物體上,再扣進兩個鋼絲閘門鉤環。閘門要朝向自己的前方。

8 用拖吊結吊起背包

以拖吊結(P35)將吊起背包的主繩掛在 7 設置好的鉤環裡,並如下面圖示般拉動繩索。

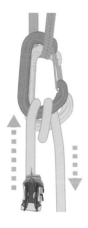

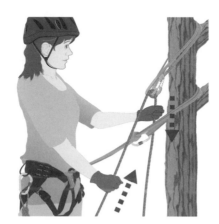

▶ 如果背包很輕

雖然拖吊結即使受力也能鎖住繩索,有著可以一邊吊一邊休息的優點,但如果背包很輕,就不一定要設置拖吊結。

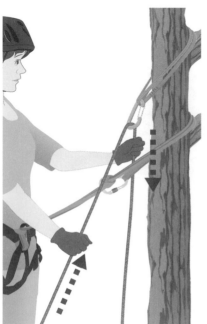

掛到鉤環裡再拉

這是先將繩索掛到鉤環裡再拉起來的方法。雖然同樣中途不能放手休息,但跟直接拉起來相比輕鬆很多。

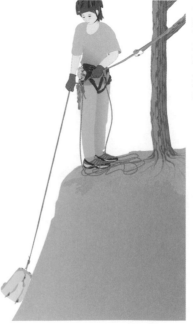

直接拉起來

要是背包很輕,也可以在步驟 6 之後直接將背包拉上來。不過當然地,此時要是放手背包就會墜落,因此必須一口氣拉上來。

▶ 解開拖吊結的方法

雖然拖吊結可以鎖住繩索，讓繩索無法往負重方向拉動，但相反地，想鬆開繩索也並非易事。如果在懸吊途中背包被什麼物體勾到，可能就需要稍微放鬆繩索，再重新吊起來。像這種時候，就必須暫時先將拖吊結解開。

4 這樣就能解開拖吊結了。注意此時會突然承受背包的重量。

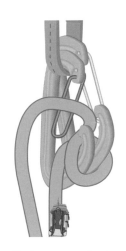

3 打開閘門後，把繩索扣進去。

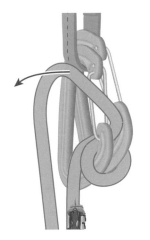

2 如圖所示，打開前面這一側的鉤環閘門。

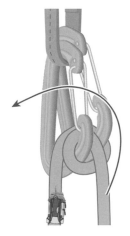

1 自己（確保者）這一側的繩索如箭頭般往上提。

降下背包

如果想空手垂降，那麼與攀登時相反，這時要先將背包放下去。系統本身與攀登時相同，結構非常簡單。務必小心背包不要砸到下方的登山者。

如果背包很重

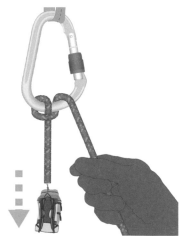

如果背包很重，就用義大利半扣（P34）來「確保」背包。只要鬆開用來制動的繩索，背包就會慢慢往下掉落。

如果背包很輕

如果背包很輕，就將繩索掛在鉤環裡，並同時握住兩個繩股，慢慢地放出繩索。背包會因重量自然往下掉落。

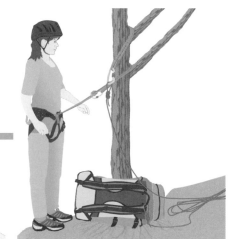

首先設置自我確保系統，然後將繩索的其中一端綁在背包的提把上，另一端則扣進鉤環裡。

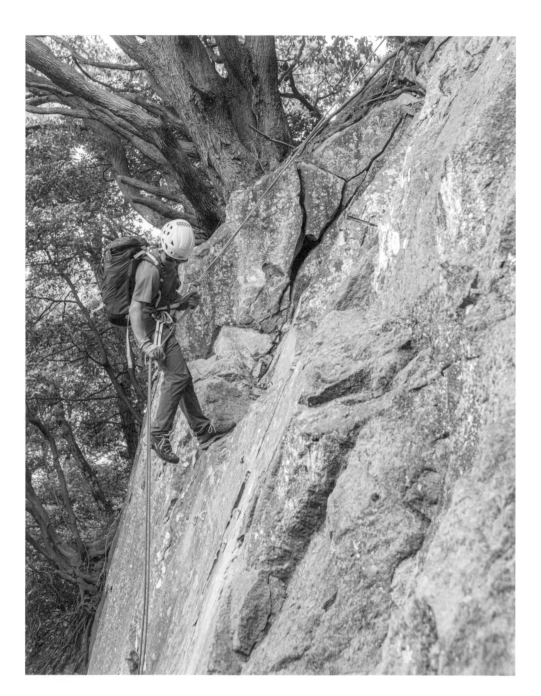

<div style="text-align:right">

Part 3

熟習繩索垂降

最重要的技術之一

安全地從岩壁下降

在岩壁等危險地帶，下降比起攀登更為困難。若是遇到先放下背包也仍然難以徒手下降的情況，就可以採用繩索垂降（Rappel）這項技術。繩索垂降是攀登進階路線必備的技術，而且即使是在一般登山步道，如果想從錯誤的路線折返卻發現無法原路下山時，繩索垂降也能派上用場。

繩索垂降一般指的是先在可當作固定點的樹木或人造物掛上繩索，再順著繩索往下降的一種技術，還能細分成使用下降器（Rappel Device）與使用鉤環這兩種方法。

無論哪一種，基本原理都是在自己的安全吊帶上設置下降器（或鉤環），並掛上繩索，再一邊下降一邊操作煞停。雖然下降器更好操作，也不會損傷繩索，但登山時不一定會攜帶，因此還是兩種都學起來吧。

</div>

將繩索扣在鉤環中

義大利半扣

將繩索扣進鉤環時，會採用雙繩股的義大利半扣。步驟與P34所介紹的基本型略有不同，先學起來會更方便。

1 握住繩索，如箭頭般扭轉成 2 的形狀。

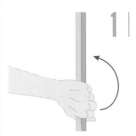

2 依箭頭指示將下端的繩索扣進鉤環中。

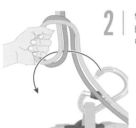

3 扣進下端的繩索後，再扣進繩圈中。

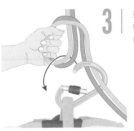

4 關閉鉤環閘門，然後拉動制動股的繩索將繩結拉緊。

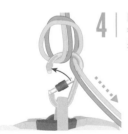

5 鎖上鉤環便完成了。

用鉤環進行繩索垂降

1 設置自我確保系統

先站穩在安全的地方，接著在可當作固定點的樹木或人造物設置自我確保系統。由於會承受自己體重以上的重量，因此務必尋找牢靠的固定點。

危險　安全

2 將繩索掛在固定點上

接著架設固定點，把對折後的繩索掛上去。雖然繩索也可以直接掛在樹上，但會因摩擦而磨損，使用繩環及鉤環最恰當（不過無法回收，只能留置原地）。用棄繩打結成自製繩環，然後將繩索掛上去也可以。繩索兩端用雙繩股打成八字結固定。

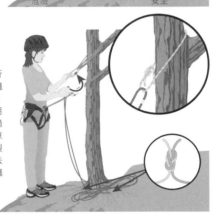

3 放下繩索，扣上鉤環

❶從尾端慢慢放下繩索，然後緊抓鉤環下方。❷肉眼確認繩索有沒有抵達落地點、或是被什麼東西勾住。❸在確保環上設置鉤環，並將繩索扣進去（參照左方）。

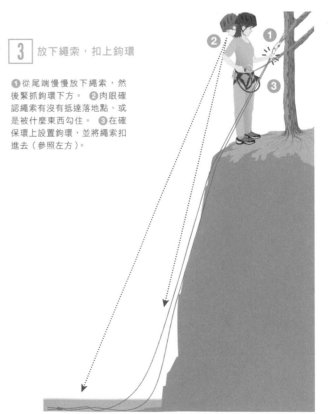

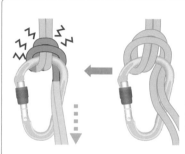

義大利半扣的原理

拉制動股這一側的繩索時，鉤環上的繩結會被拉緊，發揮煞車的功能。

義大利半扣的其他版本

義大利半扣還有其他幾種繩結方向不同的版本，請依照自己的慣用手或習慣，尋找適合自己的打法。原則上為避免繩索干擾到鉤環閘門的操作，會讓繩索貼附在脊柱這一側。插圖左方為右撇子，右方為左撇子便於使用的類型。

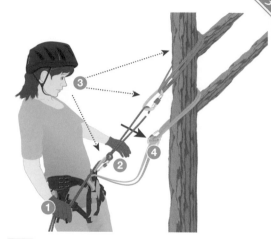

4　檢查繩結，解除自我確保

❶將制動側的繩索握在腰部附近，然後拉住義大利半扣的制動繩。　❷稍微鬆開自我確保系統，然後讓確保環承受重量，確認制動是否正常運作。　❸肉眼檢查固定點與繩結。　❹解除自我確保系統。

5　下降

❶一次一次小幅鬆開制動繩，絕對不要把手放開。　❷另一隻手抓住負重股，保持自身的平衡。注意手不要被勾進鉤環裡。　❸一邊確認落地點，一邊小心下降。　❹以腳站在岩壁上的感覺逐步下降，切勿用彈跳的方式下降。下降時應保持穩定平靜，以防固定點承受更大的衝擊力。

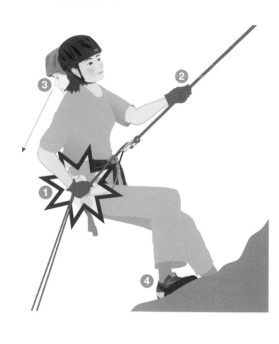

6　回收繩索

抵達落地點後，❶從鉤環拿出繩索。　❷解開尾端的繩結。　❸讓繩索保持平順，以免糾纏在一起。　❹拉下索回收。　若此時周遭有其他人，請先大聲告訴其他人繩索即將掉落。

用下降器進行繩索垂降

下降器是種透過繩索摩擦防止掉落的器械,有許多類型也能用在攀登時的確保(參照第5章)。這裡以一般稱為「管狀下降器」(或稱豬鼻子、ATC型下降器)的類型來解説。

3 繩索從鐵環中拉出來,再扣進鉤環裡面。注意下降器不要從鉤環中脱離。

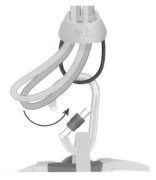

設置下降器

1 在安全吊帶的確保環上設置鉤環與下降器。

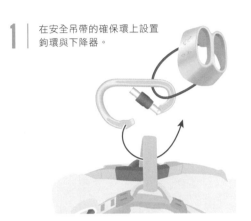

4 繩索扣進鉤環後將鉤環上鎖。

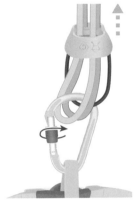

2 從下面將兩條繩索各自穿過下降器的兩個洞。

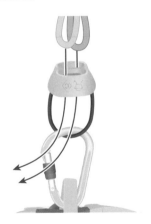

5 其中一條繩索(圖中粉紅色)再次穿過鐵環,回到原本的位置就完成了。插圖雖然將制動的繩索拉出右邊,不過若要拉出左邊,鉤環的閘門就要設在反方向。

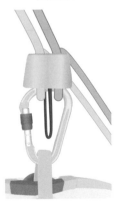

側面圖。只要用力拉制動繩(下端的繩索)就會產生摩擦力而卡住(紅色),而只要放鬆就能下降(綠色)。

鉤環

下降器的種類

管狀下降器
(ATC、豬鼻子)

有些下降器上下倒轉後可改變摩擦強度。以圖為例,下側的摩擦力更強。

自鎖型下降器
(GriGri)

非常適合用於攀登的確保。繩索垂降中以單繩股(本書未做解説)的方式來垂降。

八字環

呈「8」字形的下降器,是歷史上最早發明的類型,長久以來都是最具代表性的下降器。

下降器(Rappel Device)多數都能用於攀登的確保,因此又稱為確保器(Belay Device)。因ATC這款商品而聲名遠播的管狀下降器非常方便,是目前使用最為廣泛的下降器,不過除此之外還有其他各式各樣的種類。

在垂降中煞停

當繩索勾到尖銳的岩石，必須將其解開，或弄錯下降地點需要回爬（參照P130）時，可能就要在垂降途中空出雙手來進行其他作業，這種時候可用以下方法暫時停在空中。

▶若使用鉤環

騾子結（Mule Knot）

用來暫時固定繩索的結。因為常跟義大利半扣及單結搭配使用，所以又合稱義大利半扣組合MMO（Munter + Mule + Overhand）。

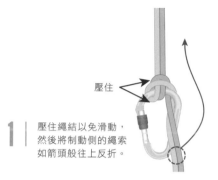

壓住

1 壓住繩結以免滑動，然後將制動側的繩索如箭頭般往上反折。

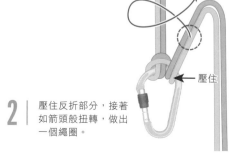

壓住

2 壓住反折部分，接著如箭頭般扭轉，做出一個繩圈。

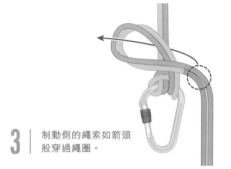

3 制動側的繩索如箭頭般穿過繩圈。

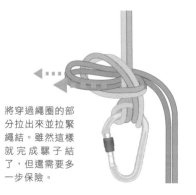

4 將穿過繩圈的部分拉出來並拉緊繩結。雖然這樣就完成騾子結了，但還需要多一步保險。

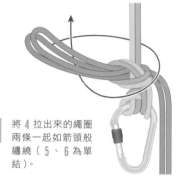

5 將 4 拉出來的繩圈兩條一起如箭頭般纏繞（5、6為單結）。

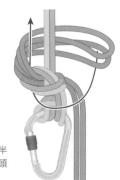

6 這是單結打到一半的圖。最後如箭頭穿過去。

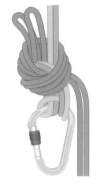

7 完成。

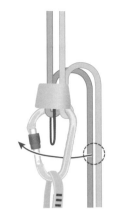

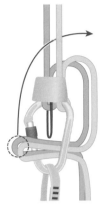

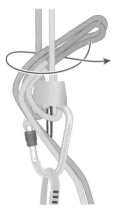

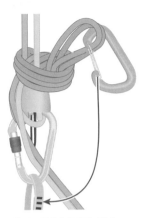

4 最後把繩圈扣進鉤環，再將鉤環扣到確保環上。

3 穿過去的繩耳如箭頭般纏繞（單結）。

2 拉出鉤環的繩耳穿過負重側兩條繩索的中間。

1 將制動側的繩索兩條一起依箭頭指示穿過鉤環。

繩索垂降中的意外事故

繩索垂降是能夠讓登山者探索更多地貌，體驗更多登山樂趣的重要技術，只要正確實行即可安全、穩定地下降。然而，一旦失誤確實也可能釀成重大事故。遺憾的是，至今為止已有許多登山及攀登好手，在繩索垂降的意外中喪生。而這些意外，多半都只是「粗心、不小心」所導致。

這裡將介紹不時會發生的繩索垂降失誤，但實際上還不只這些。希望各位能以安全為優先，謹慎實踐繩索垂降的技術。

固定點崩壞

找出能夠承受全部重量的固定點是最重要的原則，但是因為固定點崩壞而墜落的事故並不少見，譬如樹木折斷、岩石裂開、以為安全的岩栓早被鏽蝕等，這些都是可能發生的狀況。

以單繩股設置下降器

有些人受到攀登確保（參照第5章）的影響，繩索反折後只將其中一條設置在下降器中。這樣子在承受體重的瞬間就會摔落地面。

尾端沒有打結使繩索脫開

有些人在垂降時以為繩索足夠垂到地面，就乾脆不將尾端打結。但如果繩索長度不夠，繩索就會從下降器或鉤環中脫落，使垂降者摔落地面。

錯誤的登山技術——這些結繩術其實很危險

×

在固定繩上打摩擦力套結……

這是一種在斜坡的繩索上，用摩擦力套結將繩環綁上去並攀爬的方法。雖然摩擦力套結受力後會咬緊，防止人員墜落，但無法應付滑倒等瞬間加大的衝擊力道，甚至有繩環或繩索斷裂的風險。

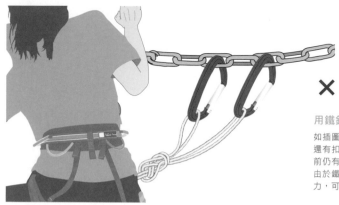

×

用鐵鍊橫渡時扣上繩環＋鉤環

如插圖所示，除了把鉤環扣在鐵鍊的環裡面，還有扣在整條鐵鍊上的做法。雖然一直到幾年前仍有一些登山書籍會介紹這種橫渡方式，但由於鐵鍊不會伸縮，一旦滑落便無法吸收衝擊力，可能有造成內臟破裂的危險。

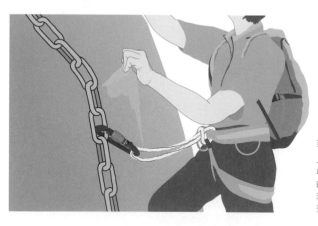

×

鉤環扣在鐵鍊上攀登、下降

上述方法的攀降版本。這同樣在滑落時無法吸收衝擊力，導致身體嚴重受傷。除了扣在鐵鍊的環中，也有扣在整條鐵鍊上的方法，這時候若鐵鍊只是從上方往下垂，當然就會直接使攀登者墜落。

有些案例在日後才發現危險性

雖然正確使用繩索便能安全登山，但可惜的是，偶爾還是能看見因為運用不充分的技術與知識，反使自己陷入嚴重事故的案例。

本節將介紹三個雖然很多登山者都會做，可是從山岳嚮導的角度來看很危險的錯誤行為。

登山技術日新月異，過去在登山書籍中介紹的技術，可能到了近年才發現其危險性，如上面第二項的鐵鍊橫渡法，雖然在劍岳等地至今仍很常看到，但其實相當危險，請勿嘗試。如果岩場環境真的很不穩固，建議乾脆放棄，或是請山岳嚮導同行。想真正實踐登山的結繩術，必須先透過本書等書籍預習，然後前往山岳嚮導等擁有證照的人所開辦的講習會充分累積經驗才行。當然，之後也必須定期進修，更新技術與相關知識。

徒步渡河必須慎重判斷

長時間下雨後登山，可能會碰上平時可以輕鬆渡過的山澗、小溪，因為水位上漲而變得難以渡過的情況。在進階路線中，也可能遇到沒有橋樑，必須冒險跨過湍急河流的問題。在這種時候，只要善用繩索，就可以在一定程度的水量下較為安全地渡過小溪或河流。

獨自進山時可以參照繩索垂降的要領，設置好固定點後徒步渡河。萬一中途被沖走，理論上也能回到原本的河岸上（下方小插圖）。話雖如此，水流的力量遠比想像中強勁，即使水量不多也可能輕而易舉被沖倒。只要覺得有些許危險，就應該考慮撤退。

此外，徒步渡河的技術在各種登山技術中也是理論最為鬆散的一種，非常倚賴個人的經驗多寡。即使按照繩索垂降的要領渡河，也可能因為無法脫開繩索，大幅提升溺水的風險。視情況如水量、水流強度等，渡河的難度也會產生巨大的落差。必須依據經驗，謹慎判斷是否應該渡河。

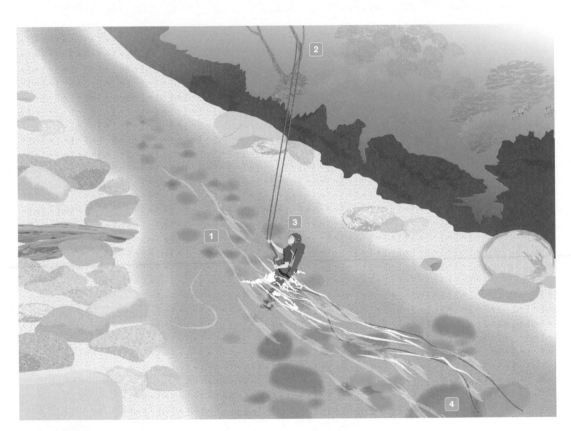

即使被沖走……

1 水量

雖然沒有明確標準，但應該依照水量及水流強度，綜合判斷到底該渡河還是該折返。

2 固定點

在渡河點的上游處設置固定點。固定點與渡河點的距離愈遠，繩索的功能愈強。

3 角度

從受水流沖擊的強度與渡河距離來看，斜向45度是最適當的渡河角度。

4 尾端

繩索尾端不打結。一旦打了結，萬一被沖走可能會無法脫離繩索，有溺斃的危險。

Column 3
初識結繩術與學習

我第一次認識結繩術是在國中的時候。雖然小學時常被父母帶去參加露營，不過上了國中則開始改跟朋友到戶外遊玩了。當然，國中生買不起性能優異的帳篷或時髦的天幕，只能使用老舊的帳篷，或用藍色帆布充當天幕。好不容易搭起帳篷與帆布，隨便打的結也很容易就鬆開，一遇到風雨也會馬上倒塌，露營生活實在稱不上舒適。我在當時就發現，正因為用的器具不夠好，所以繩結就更加重要。

我開始買書、詢問周遭的大人，想將露營可用到的結繩術學起來。

這個時期我也開始登山了。雖然只是去附近的山上搭帳篷過夜，但上山後總能看見不少將繩索接起來，準備進行攀岩的好手們。我想

著總有一天，也要跟他們一樣。

實際開始學攀登，已經是從專門學校畢業，到登山用品店上班之後。我從身邊的員工或店內販售的書籍中知道山岳嚮導的存在後，便開始拜師學藝，最後我找到三位老師，學習攀登與山上可用的結繩技術。我自己在學習過程裡最重視的，是學到能向其他人說明學習內容的程度。「感覺懂了」跟「真的懂了」的差別，就在於能否正確向他人說明。我帶著學到的技術，回來與職場的同事一起去攀登，並將技術傳授給他們。漸漸地，我開始想成為一名能夠教導他人的嚮導。

二十五歲時，我取得現在相當於第Ⅱ級山岳嚮導的證照。能取得證照，姑且可說已經熟習了登山或攀

登時必須用到的結繩技術。話雖如此，這還遠不是終點。不只是嚮導這個職業，凡是前往戶外，就不會遇上完全一樣的情境，正因如此，更應該持續學習新知識與新技術。在各種狀況中該運用什麼技巧、該組合什麼工具，一切判斷都仰賴自己的經驗，所以任何戶外活動者，都應該持續學習結繩術。

我也曾有過擔任山岳嚮導考試官的經驗，但即便是這樣的我，也要每天精進學習。嚮導彼此之間總是在研究是否有更快速、更簡單的技術，並找出各種場合最適當的做法。希望接下來想學習結繩術的各位，在精通結繩術後也能繼續學習，拓展自己的知識與眼界。

（水野隆信）

剛取得嚮導證照的時候。現在的我與這時相比，結繩技術又進步了許多。

Part 4

登山的結繩術

雙人／團體篇

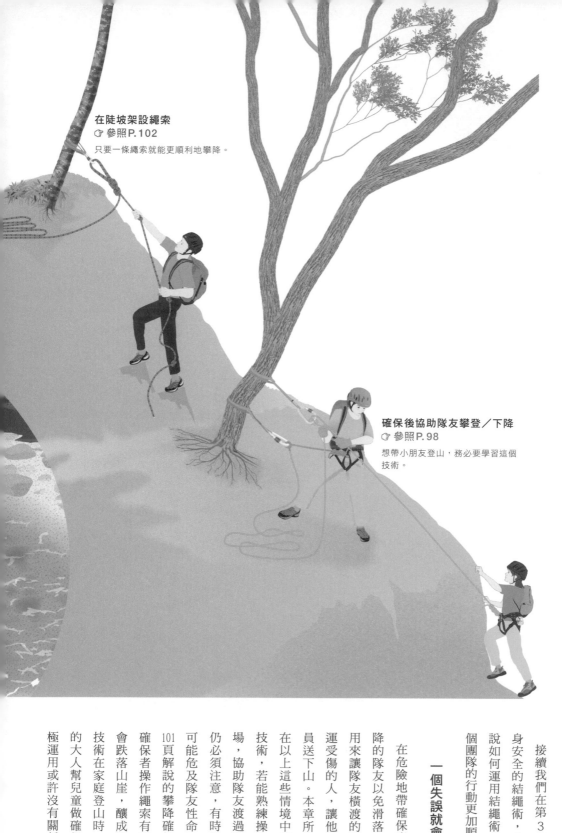

守護登山安全的結繩術

雙人、團體登山中可派上用場的技術

在陡坡架設繩索
☞ 參照 P.102
只要一條繩索就能更順利地攀降。

確保後協助隊友攀登／下降
☞ 參照 P.98
想帶小朋友登山，務必要學習這個技術。

接續我們在第 3 章所介紹保護自身安全的結繩術，本章中將接著解說如何運用結繩術支援隊友，讓整個團隊的行動更加順利、安全。

一個失誤就會釀成事故

在危險地帶確保尚不完全熟悉攀降的隊友以免滑落、在陡坡上拉開用來讓隊友橫渡的繩索、又或是搬運受傷的人，讓他們盡早由救難人員送下山。本章所介紹的結繩術，在以上這些情境中都是非常有用的技術，若能熟練操作必定能派上用場，協助隊友渡過緊急狀況。然而仍必須注意，有時候一個小失誤就可能危及隊友性命。例如在第 98～101 頁解說的攀降確保技術中，一旦確保者操作繩索有誤，隊友很可能會跌落山崖，釀成嚴重事故。這些技術在家庭登山時，由熟悉結繩術的大人幫兒童做確保的情況下，積極運用或許沒有關係，然而若只是

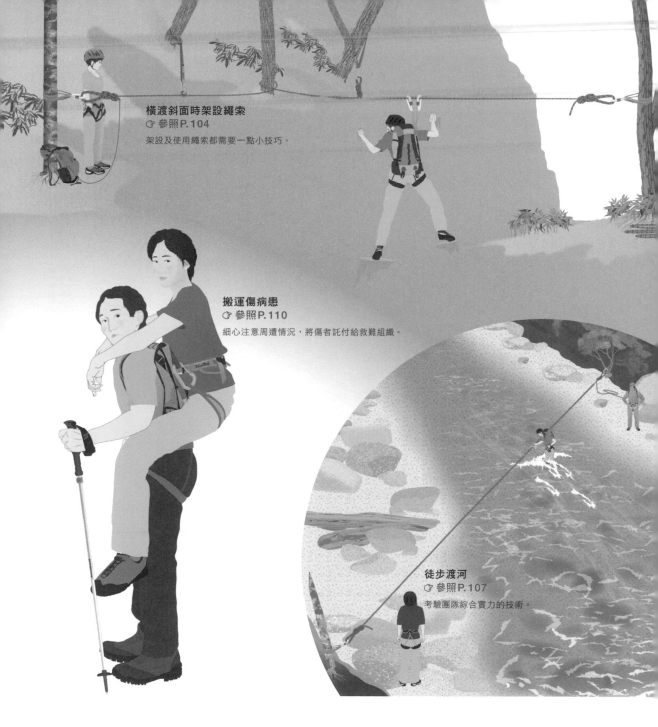

橫渡斜面時架設繩索
☞ 參照 P.104
架設及使用繩索都需要一點小技巧。

搬運傷病患
☞ 參照 P.110
細心注意周遭情況，將傷者託付給救難組織。

徒步渡河
☞ 參照 P.107
考驗團隊綜合實力的技術。

朋友等彼此之間無法對意外事故負責的關係，那麼我並不建議貿然使用結繩術。無論是否有嚮導證照、是否是在工作中擔任領隊，即便只是朋友所組成的登山隊伍，萬一發生事故，領隊都可能被追究法律責任（含刑法及民法），更不用說若原因出在結繩的失誤上，肯定會受到更嚴厲的審視。除非擁有深厚的信賴及扎實的技術，否則最好不要帶還是初學者的朋友前往高難度的登山地點。

即便如此，遇到隊友受傷，雖然還可以自行走路但需要別人協助的情況時，這些技術也能派上用場。

俗話說有備無患，知識與熟練的技術能應用在各式各樣的情境。若還想繼續進修，學好結繩術絕不會吃虧。

擁有扎實的結繩術基礎，就能更加安全地享受登山樂趣，這同時還能讓我們進一步探索更加廣闊、充滿奧妙的山中世界。希望各位以本章內容為起點，深入學習結繩術，拓展自己的登山眼界。

確保後協助隊友攀登／下降

安全攀降岩壁

協助並確保繩伴

若隊友中有人尚不熟悉岩壁攀降，可以在鉤環中扣進繩索進行制動，運用義大利半扣（第34頁）協助對方攀降。像這樣使用繩索，避免同伴滑落，就稱為「確保」。

這邊以領隊能獨自攀降為前提進行解說。若為攀登，先在繩索彼此連接的狀態下，由領隊（先鋒者）先攀上去並做自我確保，然後設置義大利半扣，並將繩索往上拉，協助隊友（後繼者）攀登。如果是下降則反過來，先鋒者運用義大利半扣送繩，先讓後繼者下降，先鋒者再下降。即使途中腳滑，只要壓住制動側的繩索就能防止隊友滑落。

雖然確保的技術在實踐前需要嚴格訓練，但只要正確操作就能獲得確實的保護，尤其是帶領兒童登山的情境，善用確保就能大幅提升登山的安全性。

回穿八字結的正確打法

用來連接安全吊帶與繩索的回穿八字結雖然是岩壁攀降等垂直移動時的必要繩結，但想打得正確漂亮需要大量練習，可說是很深奧的繩結。

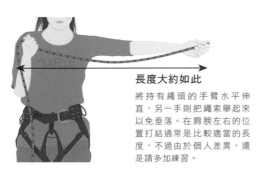

長度大約如此

將持有繩頭的手臂水平伸直，另一手則把繩索舉起來以免垂落。在肩膀左右的位置打結通常是比較適當的長度，不過由於個人差異，還是請多加練習。

穿過攀登環

在特定的長度位置打P21的步驟 1～2，接著繩頭從下面穿過安全吊帶的攀登環及腰帶的內側（若攀登環有上下兩個，則上下都穿過）。

失敗範例

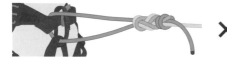

1 繩圈太大。屆時繩結會抵在肋骨上造成受傷。與確保環差不多大小為佳。

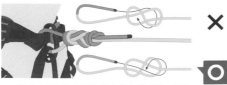

2 繩頭（橘色）跑到外側會很容易鬆脫。打結時要保持主繩在外側。

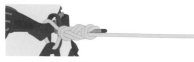

3 繩頭太短。在做好繩頭處理後還需要保留繩索直徑十倍左右的長度。不過太長也會造成干擾。

確保後讓對方攀登

先鋒者先攀登，自我確保後設置義大利半扣，接著配合後繼者的攀登步調放繩。

1 用繩索連接彼此的安全吊帶

回穿八字結 ☞ 參照P. 21

用繩索及回穿八字結連接彼此的安全吊帶，再用雙漁人結做繩頭的處理（橘色部分／參照P. 27），防止繩索意外脫落。彼此檢查對方的繩結是否正確，尤其需要細心注意先鋒者的繩結。

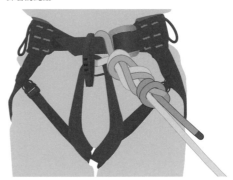

2 先鋒者攀登

先鋒者一邊攀登一邊拉開繩索。為避免繩索糾纏，要先將繩索整理好並排列在地面上。後繼者在沒有落石或墜落危險的地方待機。如果腳邊地面不穩則先做自我確保。

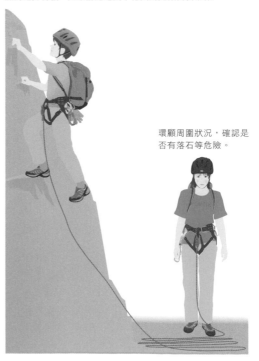

環顧周圍狀況，確認是否有落石等危險。

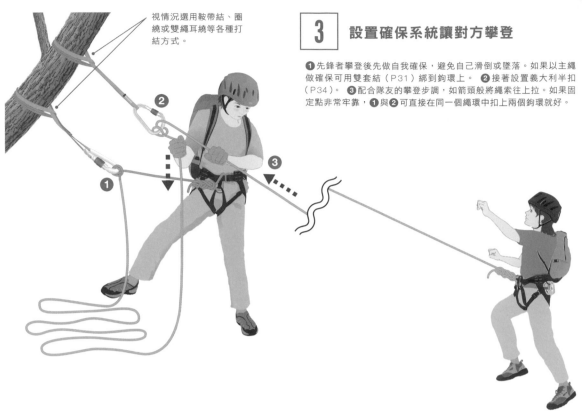

視情況選用鞍帶結、圈繞或雙繩耳繞等各種打結方式。

3 設置確保系統讓對方攀登

❶先鋒者攀登後先做自我確保,避免自己滑倒或墜落。如果以主繩做確保可用雙套結(P31)綁到鈎環上。 ❷接著設置義大利半扣(P34)。 ❸配合隊友的攀登步調,如箭頭般將繩索往上拉。如果固定點非常牢靠,❶與❷可直接在同一個繩環中扣上兩個鈎環就好。

確保後下放

先鋒者先做自我確保(❶),接著設置確保對方下降的義大利半扣(❷)。義大利半扣的繩結方向要與攀登時相反。接著配合對方下降的步調,如箭頭般送出繩索。

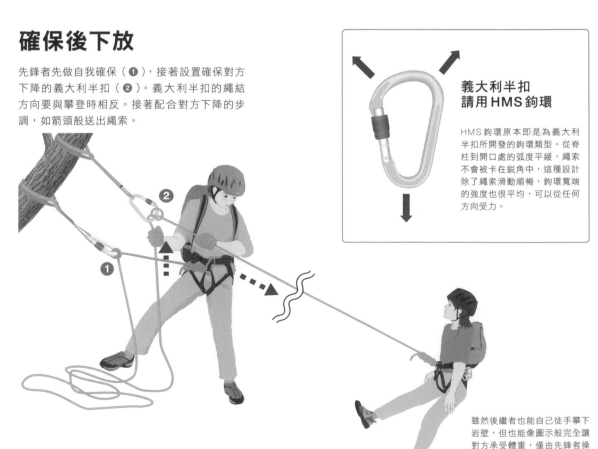

義大利半扣請用HMS鈎環

HMS鈎環原本即是為義大利半扣所開發的鈎環類型。從脊柱到開口處的弧度平緩,繩索不會被卡在銳角中,這種設計除了繩索滑動順暢,鈎環寬端的強度也很平均,可以從任何方向受力。

雖然後繼者也能自己徒手攀下岩壁,但也能像圖示般完全讓對方承受體重,僅由先鋒者操作繩索讓自己下降。

包含橫渡在內的繩索角度問題

從上方進行確保時繩索接近垂直，較為安全，然而橫渡等情況中，一旦滑倒可能會大幅度擺盪，此時便可以設置有效減少擺盪的動態確保系統（Running Belay）。

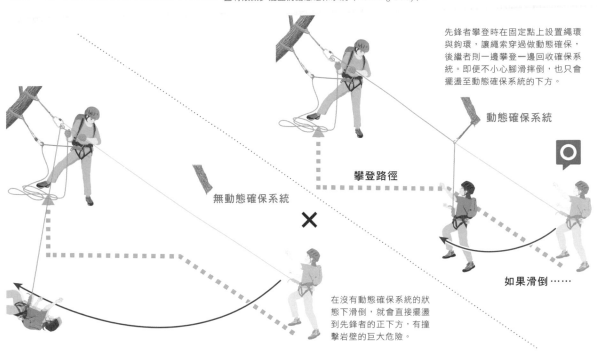

先鋒者攀登時在固定點上設置繩環與鉤環，讓繩索穿過做動態確保，後繼者則一邊攀登一邊回收確保系統。即便不小心腳滑摔倒，也只會擺盪至動態確保系統的下方。

動態確保系統

攀登路徑

無動態確保系統

如果滑倒……

在沒有動態確保系統的狀態下滑倒，就會直接擺盪到先鋒者的正下方，有撞擊岩壁的巨大危險。

頂繩也能空手攀登

如果對頂繩攀登也不太有自信，可以先將背包放在地面上，空手爬上岩壁，接著用拖吊結把背包拉上來，再用義大利半扣確保後繼者。

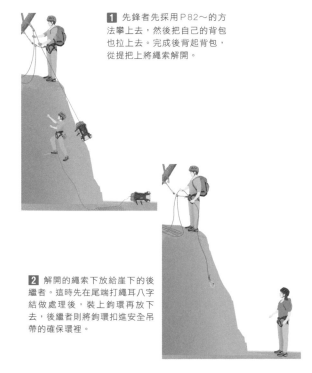

1 先鋒者先採用P82～的方法攀上去，然後把自己的背包也拉上去。完成後背起背包，從提把上將繩索解開。

2 解開的繩索下放給崖下的後繼者。這時先在尾端打繩耳八字結做處理後，裝上鉤環再放下去，後繼者則將鉤環扣進安全吊帶的確保環裡。

在途中截出繩距

如果攀登的岩壁比繩索還要長，就需要在攀登途中暫且做出確保系統，先讓後繼者上來。這樣一段稱為一個「繩距」（pitch），只要反覆數次就能攀完整段岩壁。

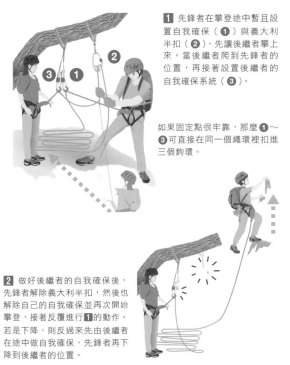

1 先鋒者在攀登途中暫且設置自我確保（**1**）與義大利半扣（**2**），先讓後繼者攀上來。當後繼者爬到先鋒者的位置，再接著設置後繼者的自我確保系統（**3**）。

如果固定點很牢靠，那麼**1**～**3**可直接在同一個繩環裡扣進三個鉤環。

2 做好後繼者的自我確保後，先鋒者解除義大利半扣，然後也解除自己的自我確保並再次開始攀登，接著反覆進行**1**的動作。若是下降，則反過來先由後繼者在途中做自我確保，先鋒者再下降到後繼者的位置。

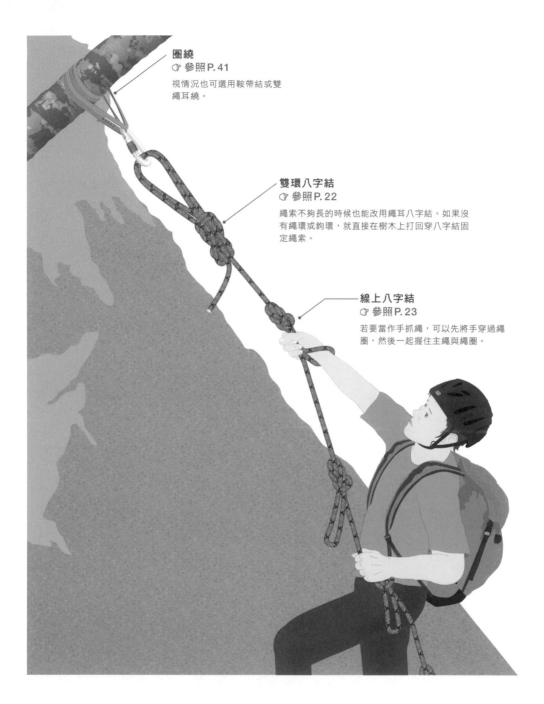

圈繞
☞ 參照 P. 41

視情況也可選用鞍帶結或雙
繩耳繞。

雙環八字結
☞ 參照 P. 22

繩索不夠長的時候也能改用繩耳八字結。如果沒
有繩環或鉤環，就直接在樹木上打回穿八字結固
定繩索。

線上八字結
☞ 參照 P. 23

若要當作手抓繩，可以先將手穿過繩
圈，然後一起握住主繩與繩圈。

在陡坡架設繩索

將繩索做成手抓繩及腳蹬繩

運用在不需要確保的場合

若是樹林地帶的陡坡或距離很短
的岩壁，就不需要透過義大利半扣
來做確保，不過若對這些地形有所
疑慮，領隊還是可以在陡坡上架設
繩索當作手抓繩，協助隊友攀降。

雖然繩索如何架設有各式各樣的
方法，不過我建議採用在固定點的
樹木上設置繩環及鉤環，接著打雙
環八字結，在兩個繩圈上扣進鉤環
的方法。繩結用來當作手抓繩時會
承受向下的力，使繩結愈咬愈緊，
不過雙環八字結由於有兩個環，相
較之下算是比較容易解開的繩結。

此外，若每隔 1～2 m 便用線
上八字結做出繩圈，就能在途中用
手抓握，甚至把腳放進去當作踏腳
處，相當方便。

隊友最好也多加練習該如何確實
地將手腳放進繩圈中，以免不小心
滑落。

▶拉出較大的繩圈當成手抓繩與腳踏繩

雖然小繩圈也能抓握，不過將繩圈拉大一點就可以讓手腳穿過，在陡坡上非常好用。線上八字結的繩圈可以藉由以下方法輕鬆改變尺寸，頗為方便。

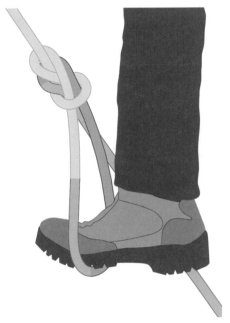

線上八字結的下端在承受往下的重量後，繩結會咬得更緊實，因此只要正確打結，即使承受整個人的體重也不用擔心繩結崩解。

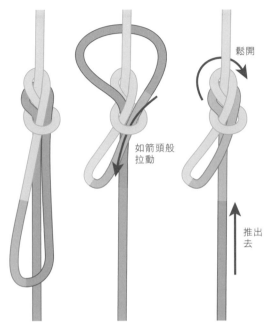

線上八字結可以自由改變繩圈的尺寸，只要將繩索往上推，讓繩結鬆開，再拉動繩圈這一側，就可以把繩圈拉大一點。另外，若反過來鬆開繩圈並拉動繩索，便能縮小繩圈。

若要固定繩索

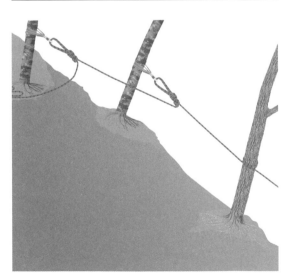

若是需要稍微橫渡的斜面，那麼可在中途固定繩索。既可以在設置好繩環及鉤環後扣進繩耳八字結的繩圈，也可以直接在樹上打雙套結。

短距離的話小突起也OK

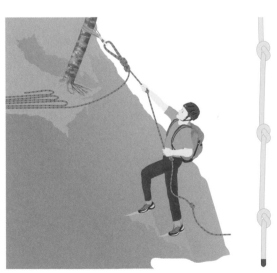

若攀登距離只有數公尺，便不需要把腳踩進繩圈中當作踏腳處，這時候只要打上多個單結做出小突起，就足夠方便讓手抓握了。不過要是繩索很長，不論打結還是解開繩結都挺麻煩的。

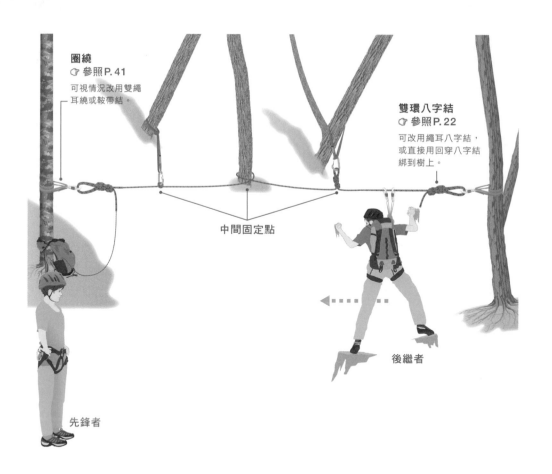

圈繞
☞ 參照 P. 41

可視情況改用雙繩
耳繞或鞍帶結。

雙環八字結
☞ 參照 P. 22

可改用繩耳八字結，
或直接用回穿八字結
綁到樹上。

中間固定點

後繼者

先鋒者

橫渡斜面時架設繩索 —— 雖然費事但更安全

橫向越過斜面時，可能需要架設繩索來輔助，這時就必須讓先鋒者一邊橫渡一邊架設繩索，接著後繼者再通過，最後回收繩索。結繩技術本身比102～103頁所介紹縱向的攀登還要複雜，因此需要經過更扎實的訓練才能實踐。

先鋒者固定繩索

先鋒者首先在起點固定繩索，接著每隔一段距離便設置中間固定點，最後在終點再次固定好繩索。

起點與終點跟縱向固定繩索的方式相同，建議使用就算繩結咬緊也能解開的雙環八字結，並扣進鉤環裡固定。當然，若繩索不夠長可改用繩耳八字結，而若繩環或鉤環不夠，也能直接用回穿八字結把繩索固定在樹木上，只是會稍微磨損繩索。另一方面，中間固定點需要依照固定點與路徑的距離、地面的穩固程度等進行調整，才能沿著路徑

架設好繩索。本次無論起點、中間固定點還是終點都以直立的樹木為範例，不過除此之外還有岩石、鐵鍊的支柱等各種物體可供架設繩索。

當先鋒者固定好繩索後，後繼者便將縫合繩環與兩個鉤環連接到安全吊帶，然後把鉤環扣到固定好的繩索上，一邊移動一邊滑動鉤環。即便是在通過中間固定點時，也務必保持鉤環扣在繩索上的狀態（參照第106頁）。

一般而言，當後繼者通過後會先在安全的位置待機（若地面不穩可做自我確保），然後先鋒者折返回起點，回收繩索後再次橫渡過去，但有兩人以上的隊友可能就必須看當下情況，由壓後的隊友一邊橫渡一邊回收繩索。

先鋒者的工作

最大前提是先鋒者能在沒有支援的狀態下輕鬆通過。先在起點固定好繩索，接著一邊橫渡斜面，一邊設置中間固定點。

1 繩索放進繩索收納袋裡（參照P.145），再連同整個繩索收納袋裝到背包裡。繩頭從背包中拉出，打雙環八字結後將兩個環都扣進鉤環裡。

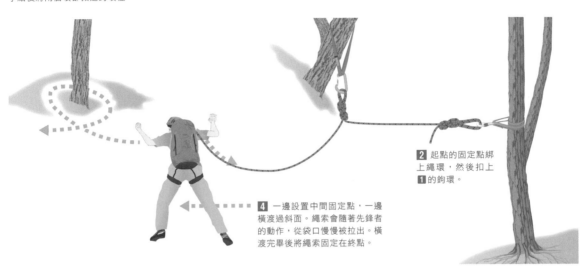

4 一邊設置中間固定點，一邊橫渡過斜面。繩索會隨著先鋒者的動作，從袋口慢慢被拉出。橫渡完畢後將繩索固定在終點。

2 起點的固定點綁上繩環，然後扣上 **1** 的鉤環。

▶ 中間固定點的設置方法

中間固定點有相當多種設置方法，這邊介紹的是最常用的三種，可視情況選擇適合的方法。

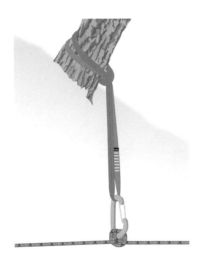

雙套結
☞ 參照 P.30

因為無法改變繩結長度，所以必須仰賴可以調整與固定點間距離的繩環。另一方面是繩索的使用量少，在繩索長度不是很足夠時非常方便。熟悉後能快速又輕鬆地把結打好。而且只要拿掉鉤環就會自然解開，讓隊伍能更順暢地行動。

纏繞（Single Hitch）

沿著樹木繞一圈，讓繩索從背包裡拉出並纏繞在樹上。此方法無須繩環及鉤環，又被稱為 Single Hitch。由於無法調整與固定點之間的距離，所以只適合用在架設繩索的路徑上剛好有樹木可當作固定點的情況。如果地面不穩請避免用這個方法。再多纏繞一圈的話能提高固定力，更令人安心。

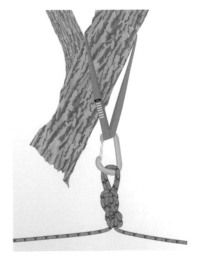

雙環八字結
☞ 參照 P.22

若打出很大的繩圈，那麼即使繩索與固定點有些距離，繩索也能保持直線。由於繩圈有兩個，所以繩結拉緊後還是能比較輕鬆地解開。此外，若對固定點強度感到不安，也可以設置兩處固定點。最大的缺點是繩索的使用量比較大。如果地面不穩請避免使用。

後繼者通過

後繼者將繩環連接到自身的安全吊帶上，然後再將繩環上的鉤環扣到繩索上，就能在確保安全的狀態下橫渡斜面。為了通過中間固定點，需要準備兩個鉤環。

用雙套結固定

雖然只要簡單將鉤環扣進繩環裡就好，但如果進一步用雙套結固定住，鉤環就不會隨意滑動，操作起來更順手。自我確保（P80）用的鉤環也能以這個方法固定。

▶ 設置繩環及鉤環

先把繩環裝在自己的安全吊帶上，繩環的另一端再扣進鉤環。繩環最好選用尼龍材質，或登山繩縫製而成的縫合繩環。使用一條120cm或2條60cm的繩環。

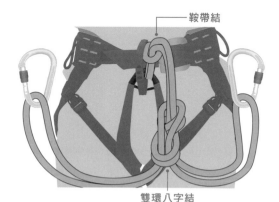

鞍帶結

雙環八字結

兩條60cm繩環

兩條60cm繩環各自以鞍帶結綁在安全吊帶上，並在兩個繩環中都扣進鉤環。因為不用打結做出繩圈，這個方法操作起來快速又簡單。

一條120cm繩環

用鞍帶結將120cm繩環綁在安全吊帶上，接著用雙環八字結做出兩個繩圈。為方便重新扣進鉤環，從安全吊帶到鉤環的長度盡量設定得比手臂短。

▶ 通過中間固定點

橫渡時，如何通過中間固定點是攸關安全的重要關鍵。到了中間固定點後，要先暫時打開一個鉤環，再重新扣回繩索上，不過此時務必要保持其中一個鉤環扣在繩索上的狀態。

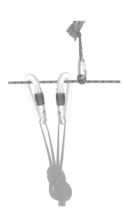

4 留在後面的鉤環也依照同樣方式扣到固定點另一側的繩索上。在每個中間固定點反覆這個過程，即可橫渡斜面。

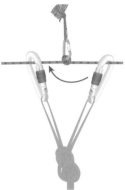

3 拿起來的鉤環重新扣回中間固定點另一側的繩索上。鉤環要從下面扣回去繩索，保持閘門在上的狀態，然後將鉤環上鎖。

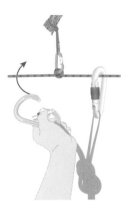

2 將鉤環從繩索上拿起來。絕對不要同時打開兩個鉤環，這樣萬一滑倒時才不會直接擇下斜坡。

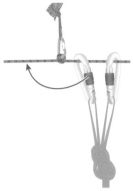

1 到達中間固定點後，打開前面一側的鉤環閘門。

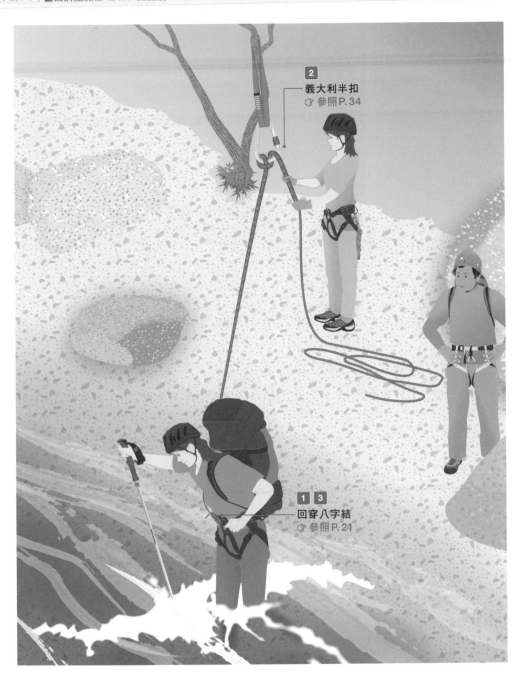

2 義大利半扣
☞ 參照P.34

1 3 回穿八字結
☞ 參照P.21

徒步渡河 — 透過團隊綜合實力確保安全

需要適時判斷當下狀況

雖然晴天下的一般登山步道不太會發生，但在進階路線裡，可能會碰上需要徒步渡過山澗或河川的情況。水流的力量遠比想像得更為強勁，即使水位只到膝蓋，也可能強到無法僅憑人力通過。這種時候只要使用繩索，可以在一定程度上提高安全性。

不過徒步渡河並沒有普及且確實的技術，因此重要的是觀察水位及水流強度，依照現場狀況判斷是否應該渡河。

先鋒者渡河

1 最前方的先鋒者用回穿八字結將繩索綁在安全吊帶上。若有登山杖，可用一支協助自己渡河。

2 設置固定點，並打上義大利半扣。

3 先鋒者面對水流，以斜向四十五度左右的角度（或依照溪流狀況調整）開始渡河。後方支援者按照「確保後下放」（P100）相同的要領送繩。

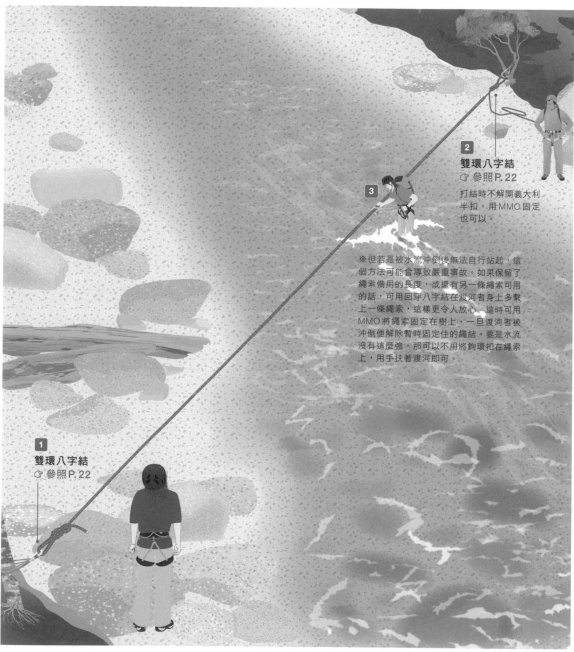

2 雙環八字結
☞ 參照 P.22

打結時不解開義大利
半扣，用 MMO 固定
也可以。

3

※但若是被水流沖倒後無法自行站起，這
個方法可能會導致嚴重事故。如果保留了
繩索備用的長度，或還有另一條繩索可用
的話，可用回穿八字結在渡河者身上多繫
上一條繩索，這樣更令人放心。這時可用
MMO 將繩索固定在樹上，一旦渡河者被
沖倒便解除暫時固定住的繩結。要是水流
沒有這麼強，那可以不用將鉤環扣在繩索
上，用手扶著渡河即可。

1 雙環八字結
☞ 參照 P.22

繩索與先鋒者的渡河
路徑相同，固定在與
水流呈四十五度的角
度。

後繼者渡河

1 先鋒者完成橫渡後在對岸（橫渡過去的
那一側）設置固定點。接著從安全吊帶上
解開繩索，用雙環八字結等繩結把繩索綁
在固定點上。

2 起點的隊友將繩索拉緊後，在打上義大
利半扣的固定點上進一步打雙環八字結或
義大利半扣組合 MMO 來固定。

3 第二位渡河者將 60 cm 的繩環以鞍帶結
綁在安全吊帶上，然後再將鉤環扣在繩索
上渡河。如果沒有中間固定點，那麼鉤環
一個就夠了。

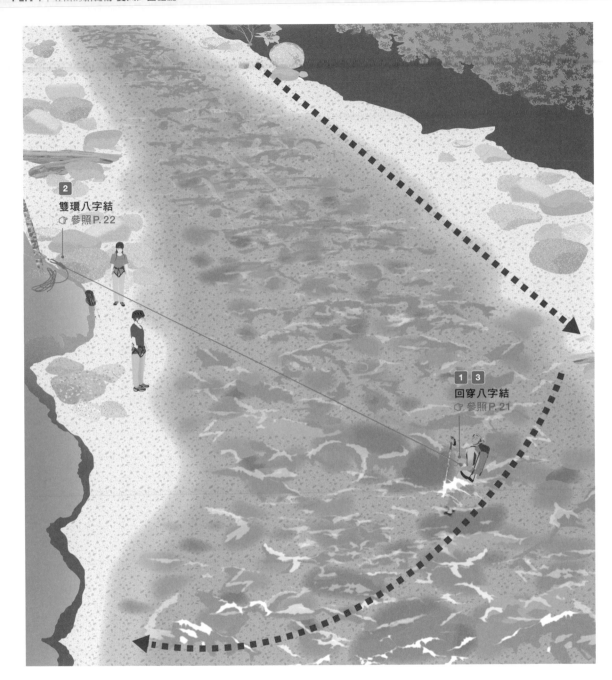

2 雙環八字結
☞ 參照 P. 22

1 3 回穿八字結
☞ 參照 P. 21

比岩石
更可怕的水

相較於一定程度上理論扎實的岩壁攀降技術，徒步渡河等在水邊的技術則非常仰賴個人的經驗。此外水邊的狀況瞬息萬變，即使繩索操作上沒有出錯，也可能因為一點小變化引發重大意外。比起岩場，更需要謹慎做出判斷。

壓後者渡河

1 壓後的隊友用回穿八字結，將起點一側的繩索尾端綁在自己的安全吊帶上，並回收固定點。

2 完成橫渡的隊友將起點一側的多餘繩索拉到對岸，在一定程度拉緊的狀態下用雙環八字結重新打結固定。用 MMO 也沒關係。如果渡河者無法到達對岸，就解開暫時固定住的繩結，用義大利半扣協助對方。

3 壓後者以像是鐘擺的方式，在拉緊繩索的狀態下渡河。萬一被沖倒，理論上也能到達對岸。

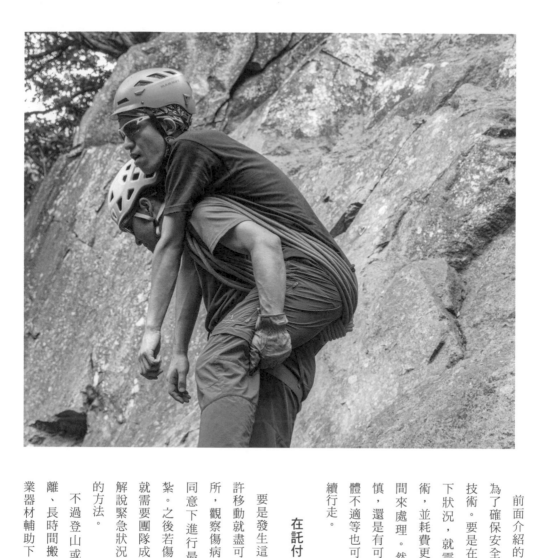

前面介紹的所有結繩技巧，都是為了確保安全，防範事故於未然的技術。要是在發生意外後才挽救當下狀況，就需要具備更高明的技術，並耗費更多體力、注意力及時間來處理。然而無論多麼小心謹慎，還是有可能發生意外，而且身體不適等也可能令登山者無法再繼續行走。

在託付給救難隊之前

要是發生這些意外，只要情況允許移動就盡可能先轉移到安全的場所，觀察傷病患的症狀，並在本人同意下進行最大限度的急救與包紮。之後若傷病患無法自己行走，就需要團隊成員搬運傷者。本節將解說緊急狀況發生時，搬運傷病患的方法。

不過登山或攀登時也不應長距離、長時間搬運傷病患。在沒有專業器材輔助下，搬運傷病患不僅對

患者本身是個沉重負擔，對搬運者自己也是極為消耗體力的工作，有著發生二次事故的風險。在無法自行走路的嚴重情況下，應該毫不猶豫請求協助，盡早將患者交付給救難隊。登山成員間的搬運應僅限於將傷病患送到山屋或直升機起降場等，將患者交付給救難隊前的一小段距離及時間。

這邊將介紹僅用繩索搬運，以及用背包與裝備搬運等共三種搬運方式。不過想背負體格與自己相當或比自己健壯的人，即使用上工具也非常困難，特別是在背著傷病患的狀態下站起來很容易失去平衡，不建議尚未熟練的人嘗試。此外，能協助搬運的人手多一點會更好，才能輔助背負者站起身來，並輪流背負傷病患。

搬運時除了必要的器材外，其他裝備都直接留在現場，務必先將傷病患交給救難隊後再回頭收拾。

若是8mm×20m的繩索……

如第3、4章使用的登山輔助繩雖然也能用來搬運，但傷病患的腳及搬運者肩膀所通過的繩圈圈數不多，繩索會咬進肉裡造成疼痛。40～50m左右的攀登用繩是最佳選擇。

▶ **使用繩索搬運**

只要有一條用於攀登的繩索，就能較為安全地搬運傷病患。繩索愈粗、愈長，對搬運者及患者來說就愈輕鬆，繩索也較不會咬進肉裡。

必要工具
攀登用的登山繩或輔助繩

3 傷病患的腳穿過圓圈

將傷病患的腳進圓圈中。由於坐在地上很難將傷病患背起來，因此要請對方坐在有點高度的位置。如果有協助者會更好。繩結要置於胯下。

1 以登山者收繩法收攏繩索

以登山者收繩法（P135～）將繩索收攏成一圈繩盤。如P135的方法將繩索掛在肩上盤起來後，其繩盤大小正好適用於搬運。

肩膀到胯下的長度

4 背起傷病患

搬運者的雙臂穿過繩圈，然後背在肩上。像背小孩般壓住傷病患的大腿，而傷病患則將手臂搭在搬運者肩膀上。

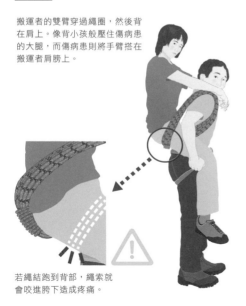

若繩結跑到背部，繩索就會咬進胯下造成疼痛。

2 張開成兩圈

1 盤起來的繩索張開成兩個圓圈。兩邊的繩圈數量要相同。

必要工具

背包、安全吊帶、60cm繩環（或120cm繩環對折）×2、鉤環×2

這是先令傷病患穿上安全吊帶，然後用繩環連接背包與安全吊帶，搬運者再背起背包搬運的方法。相較於P111介紹的繩索搬運法，繩索不會咬進肉裡，負擔比較小。

| 4 | 將鉤環扣在安全吊帶上 |

先讓繩環交叉，再將鉤環扣在傷病患安全吊帶的腿環上。安全吊帶建議使用腿環上沒有金屬扣的類型。

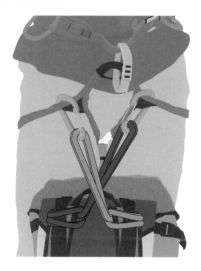

| 1 | 將繩環對折 |

兩條60cm繩環先各自拉長，接著扭一圈後再對折成一個重疊的繩環。

| 5 | 背起傷病患 |

搬運者藉由背起背包，就能一併將傷病患給背起來。傷病患將手臂搭在搬運者的肩膀上，保持自身的平衡。

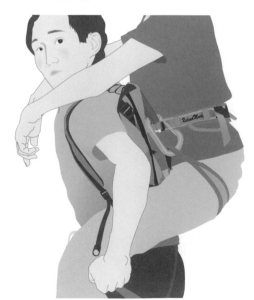

| 2 | 綁到背包的背帶上 |

用鞍帶結將重疊的繩環，綁在背包背帶上靠肩膀的那一端。

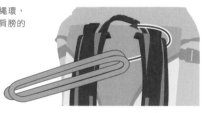

| 3 | 裝上鉤環 |

②綁在背帶上的繩環都各自裝上鉤環。

必要工具
背包、防水外套（或輕量帳篷）、120cm繩環
×2、鉤環×2（也可用石頭等代替）

除了繩環以外，皆使用一般登山裝備進行搬運的方法，這對
傷病患的負擔也比較小。雖然雨天時或許會猶豫要不要用雨
衣來搬運，不過若是有輕量帳篷也能代替雨衣。

4 　纏繞繩環

用圈繞確實地將繩環纏在
背帶的肩膀端與背包的提
把上。

1 　雨衣蓋在背包上

雨衣頭朝下蓋在背
包上，並先在雨衣
的口袋裡（或內
側）放進鉤環。

5 　連接繩環

將其中一邊的繩環
尾端，纏兩圈到另
一邊的繩環上，接
著用單結將兩個繩
環綁緊。

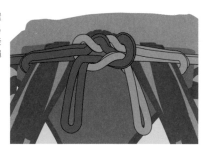

2 　連接背包和雨衣，再綁上繩環

將雨衣的袖子，以
單結打在背包背帶
靠近腰部的那一
端，接著用**雙套結**
把繩環綁在 **1** 放
進口袋（內側）的
鉤環上。

6 　背起
　　傷病患

搬運者背起背
包。由於傷病患
是坐在雨衣上，
對傷病患的負擔
比較小。

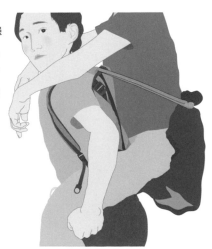

3 　讓傷病患坐進去

讓傷病患坐在背包和雨衣的中
間。

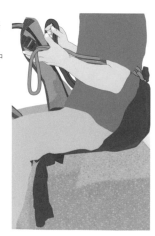

Column 4
繩索的力量與在僧侶峰的縱身一跳

對山岳嚮導而言，繩索不僅是守護客戶安全的器材，同時也是衡量客戶狀態的工具。只要接上繩索，就算自己走在前方，看不到對方的身影，也能透過繩索的拉扯方式或鬆弛狀態了解當下各種情況。是精力充沛，還是有些疲累，又或是感到有些畏懼，這些情緒都會藉由繩索傳達過來。

許多人認為山岳嚮導的工作，就是在緊急狀況發生時停止客戶的墜落。這雖然正確，但我們更優先考慮的是一開始就不讓客戶跌倒或墜落。就算累積許多防止墜落的訓練經驗，但真的要停住墜落的人並將其拉起，需要強大的力量與複雜操作的困難工作。因此，透過繩索掌握客戶的狀態，避免意外的發生我想才是最重要的。

話雖如此，會發生意外時還是會發生。我最難忘的經驗是攀登歐洲阿爾卑斯山脈的僧侶峰（瑞士，4107 m）時所發生的事。當年二十多歲的我每年夏天都會前往歐洲，進行嚮導的訓練。那天我與扮演客戶的朋友一同登山，並用繩索繫在一起，我在前方，而扮演客戶的女性在後方，我們走在猶如刀鋒的山脊上。突然，繩索開始往左邊滑下去。如果是現在，走在這種危險地帶時，我會選擇收短繩索，讓繩索保持拉緊的狀態，但當時的我還不成熟，行動時保留了3～5 m的繩索。一旦有了距離，滑落時速度會更快，變得難以截住繩索。繩索快速滑動，就表示有人滑落了。可以思考該怎麼做的時間，我想應該只有數秒而已，但在那個瞬間，我卻感覺彷彿過了好幾分鐘。若與自己體格相近的人高速墜落，那麼僅憑自己的體重是不可能拉住對方的。就算想出力制止，也只會被一起拉下山谷而已。我瞬間做出判斷，往她滑落的相反側飛撲過去。我心想只要倒向另一側，就能以山脊為頂點，像天秤般保持兩邊的平衡，而且稜線上積著雪，也不用擔心繩索被岩石割斷。幸運的是，最後我確實拉住了對方，在兩人都沒受傷的狀態下順利登頂並下山。

身為一名山岳嚮導，這明顯是一個重大失誤。放長了繩索、讓對方跌倒都是我的責任。即便如此，之所以能用飛撲避免墜落，我想都是因為我迅速構思最恰當的計畫，並當機立斷做出了處置。在山中，這種「構思最佳計畫的能力」或許是最重要的技能之一。

（水野隆信）

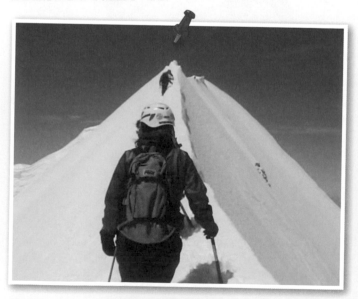

僧侶峰的刀片脊。我差不多就是在這裡碰上扮演客戶的朋友滑落的意外，幸虧我往另一邊縱身一跳，才沒釀成大禍。

Part

5

攀登的結繩術

什麼是攀登？

廣闊的登山世界

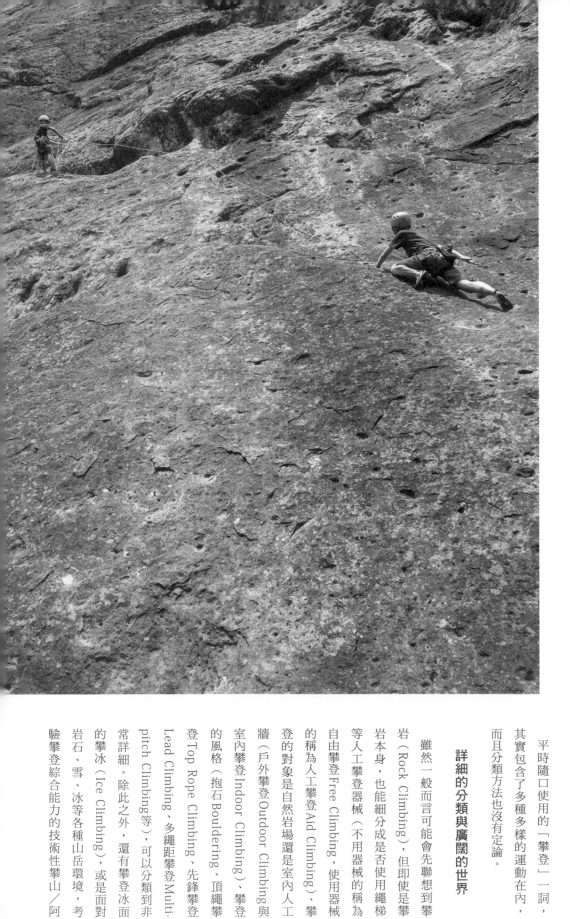

平時隨口使用的「攀登」一詞，其實包含了多種多樣的運動在內，而且分類方法也沒有定論。

詳細的分類與廣闊的世界

雖然一般而言可能會先聯想到攀岩（Rock Climbing），但即使是攀岩本身，也能細分成是否使用繩梯等人工攀登器械的稱為自由攀登Free Climbing，使用器械的稱為人工攀登Aid Climbing）、攀登的對象是自然岩場還是室內人工牆（戶外攀登Outdoor Climbing與室內攀登Indoor Climbing）、攀登的風格（抱石Bouldering、頂繩攀登Top Rope Climbing、先鋒攀登Lead Climbing、多繩距攀登Multi-pitch Climbing等），可以分類到非常詳細。除此之外，還有攀登冰面的攀冰（Ice Climbing），或是面對岩石、雪、冰等各種山岳環境，考驗攀登綜合能力的技術性攀山／阿

攀登的種類（範例）

必要裝備：少
系統：簡單

抱石（Bouldering）
不使用繩索的攀登。雖然高度多半為2～3m，但也有超過5m的高難度課題。

頂繩攀登（Top Rope Climbing）
事先在終點設置繩索的攀登方式。固定點永遠是終點。

單繩距攀登（Single-pitch Climbing）
起點至終點的長度在一條繩索以內就能攀完成。這個長度稱為一個繩距。

先鋒攀登（Lead Climbing）
攀登者一邊攀登，一邊將繩索設置在保護支點上的攀登方式。

多繩距攀登（Multi-pitch Climbing）
起點到終點需要數個繩距才能攀完的長度。

技術性攀山（Alpine Climbing）
須面對岩石、雪、冰等各種山岳環境並嘗試登頂的攀登風格。

必要裝備：多
系統：複雜

爾卑斯攀登（Alpine Climbing）等等，這些也都能說是技術性攀山，基礎都是攀岩。反過來說，想要突破最基本的登山風格，進一步探索深奧的山中世界，那麼攀岩技術與經驗便是不可或缺的。在近年來掀起的攀岩熱潮中，攀岩不再被視為登頂的手段，而是作為一項獨立的運動，讓許多人單純享受攀爬的樂趣。當然這確實很令人開心，我的客戶中也有學習專業攀岩的人。

但無論是攀冰還是技術性攀山，基

學習攀岩，不僅能拓展自身對山林的眼界，也確實地提升了遊走於岩場的技術與能力。希望即使是「雖然喜歡登山，但對攀岩沒什麼興趣」的人，也將攀岩當作一種提高安全性的技術，試著挑戰看看，並從中發現更廣闊的世界。

在本章中，將介紹攀岩裡最為基本的技術。雖然已在其他章節說過，不過還是要提醒各位，這些技術除了用閱讀的，還務必要前往證照持有者所舉辦的講習會，吸收知識與經驗後再到現場實踐。

頂繩攀登 — 攀登的入口

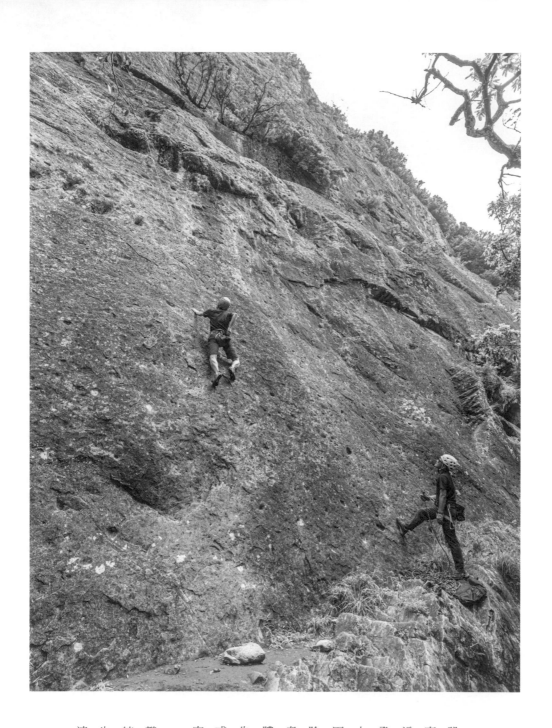

最適合入門與訓練的攀登

頂繩（Top Rope）指的是在終點設置固定點（支撐點），然後掛上繩索並讓尾端垂落至地面的狀態。在這個狀態下，其中一個尾端綁在攀登者上，另一個尾端則綁在確保者上，這種攀登方式稱為頂繩攀登。

因為事前已在上方做好確保，所以除非固定點的設置有問題，或確保者的確保有失誤，否則都能安全地體驗攀登岩樂趣。進階攀登者可透過先鋒攀登（第122頁開始）攀上去，或利用安全路徑繞到上方來架設固定點，並設置繩索。

初學者若是首次利用繩索來挑戰攀登，都應該從頂繩攀登開始訓練。此外，高難度路線的試攀有時也會用頂繩來做試驗。頂繩攀登也適合練習確保。

系統

頂繩攀登裡固定點永遠是終點，攀登者處在從上方進行確保的狀態。即使攀登者途中腳滑或沒有力氣，確保者只要拉動繩索上的制動系統就能停下攀登者。

固定點（支撐點）
☞ 參照P.126

確保者
在攀登者上升時拉動繩索，使繩索保持在適當的鬆緊度。不過要是拉太緊，會讓攀登者很難往上爬。

攀登者
確保者會幫攀登者拉好繩索，因此攀登者可以盡情地往上攀登。想要向下後退一步時可以出聲告知確保者，請對方稍微鬆開繩索。

▶ 攀登者的準備

用回穿八字結固定繩索

攀登者從下方將繩索穿過安全吊帶的兩個攀登環，再打上回穿八字結。最後的繩頭用雙漁人結做處理。可參照P99。

▶ 確保者的準備

繩索固定在確保器

在地面不夠穩固的地方進行攀登，一旦確保器掉下去就很麻煩。與P89所介紹繩索垂降時相同，設置時確保器不要從鉤環中取出。這裡以俗稱豬鼻子的確保器來解説。

3 | 拉動繩索的下端（制動股）就完成了。

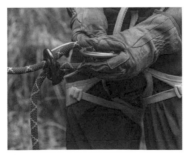

2 | 拉出1穿進孔的繩索，並打開鉤環的閘門把繩索扣進去。

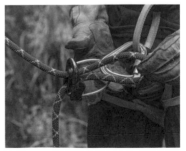

1 | 保持攀登者一側（負重股）在上，然後將繩索穿過確保器其中一邊的孔。

確保方法

確保指的是為了避免攀登者墜落所採取的行動。雖然有「換手式」與「滑動式」兩種方法，但在頂繩攀登中，能確實防止墜落的換手式更有利。滑動式將在 P125 解說。

4 右手拉到底後就放開左手。務必要確實往下方拉，才能鎖住繩索。

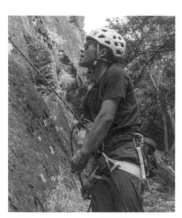

5 放開的左手移到下方，握在右手稍微上面一點的位置。

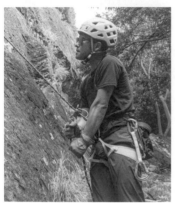

6 這次換右手移到左手上方，並握在確保器下方約隔一個拳頭左右的位置。

1 左手握在確保器上方，右手握住下端的繩索。兩手都是拇指在上。

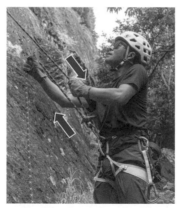

2 拉動左手繩索的同時，右手也往上方拉。

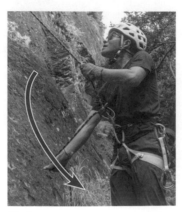

3 右手迅速往下方拉就能鎖住繩索。

▶換手式

配合攀登者的步調拉動繩索，並總是掌握著制動系統，以防意外發生時繩索被抽走。

確保時的站立位置

想在岩壁附近進行確保，必須站在穩固的地面上，如果不夠穩固就需要做自我確保，因此時常無法自由選擇站立位置。即便如此，若有一定空間可供選擇，那就在攀登者與確保者不會重疊的位置做確保。

在彼此動作不會互相干涉的位置做確保，整個過程會更安全順利。

在重疊的位置上做確保，繩索會妨礙攀登者，確保者也難以操作繩索。

⚠ 絕對不能放手

換手式的確保會反覆進行左右手放開繩索，移動到其他位置的過程。但務必保持其中一隻手握在確保器下方，能隨時鎖住繩索的狀態。在熟練前一定要一手一手確實操作，並檢查手的動作是否有任何失誤。

7 ｜ 左手回到原本拉動繩索的位置（回到步驟1）。之後反覆操作。

下降的方法

到達終點就完成攀登了。

攀登者可向確保者呼叫「請拉繩索」或「鬆緊」等等，請確保者把繩索拉好。聽到確保者「OK」的回應後就用腳撐著岩壁，讓繩索拉緊。

確保者確認攀登者「要下降」的意思後，就出聲喊「讓你下來」等，並慢慢鬆開繩索。攀登者視情況用雙腳保持平衡，並在體重完全由繩索支撐的狀態下下降。這個過程也可稱作「Lowering」。

取下繩索的方法

攀登者順利抵達地面並確保自身安全後，就告訴確保者「解除確保」。確保者在聽到指示後就將繩索從確保器中取出，解除確保動作。確保的解除不應由確保者自行判斷，務必聽從攀登者的呼喊來實行。

取下繩索時與設置時相同，不

要將確保器從鉤環中取出來。這個動作需要多加練習才能做到不會失誤。在穩固的地方做頂攀登，即使確保器掉下去也不會有太大問題，然而在地面不穩的地方攀登，或在多繩距攀登中不小心弄掉確保器，很可能就得面臨撤退的抉擇。

2 用拉出來的繩索推開鉤環的閘門，把繩索從鉤環中取出。

1 將鉤環中的繩索拉出確保器的鐵環，並拉到閘門這一側。

4 只要拉動繩索，就能從確保器中把繩索抽出來。

3 從鉤環裡取出繩索的狀態。

先鋒攀登

享受自主攀登

享受自主攀登的樂趣，拓展眼界

先鋒攀登是種由攀登者將繩索固定在路徑中的保護支點（Protection），再繼續往上爬的攀登方式。由於不像頂繩攀登般從上方做了確保，因此假設攀到離最後固定繩索的保護支點 3 m 的位置並墜落，就會往下掉 6 m（＋繩索保留的長度）的距離。如果保護支點強度不充分，或設置方法有誤，支點可能會損壞而進一步向下墜落，所以對攀登者的技術與安全考量有更高要求。

雖然比頂繩攀登更具風險，但先鋒攀登的趣味即在於純以自身技術從零開始攀登，可說是最能享受自主攀岩樂趣的手段。此外，若要挑戰技術性攀山，也必須掌握先鋒攀登的技術。想探索更為廣闊的山林大地，先鋒攀登是不可略過的重要課題。

系統

攀登者在攀登時會依序在每個保護支點上扣進繩索。保護支點扣進繩索的狀態即是做了動態確保（中間固定點）。由於最後設置的動態確保以上的位置就無法再做確保，因此最好事先注意保護支點的位置，以免掉落太長的距離。另外，確保也必須發揮高於頂繩攀登的技能與注意力。

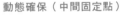

攀登者

一邊攀登，一邊將繩索扣進保護支點內。務必要隨時注意下一個保護支點的位置等周遭環境的狀況。

快扣組的用法

若是使用直口與彎口鉤環的快扣組，那就將直口鉤環掛在岩栓上，而將繩索穿過彎口鉤環。

動態確保（中間固定點）

可指將繩索固定在保護支點內的狀態。為避免墜落，由攀登者自己設置。用來設置動態確保系統的保護支點除了有岩栓等固定在岩石上的「人工保護支點」（Fixed Protection）、可供利用的樹木等「天然保護支點」（Natural Protection）、以及可拆卸的「可拆式保護支點」（Removable Protection）。

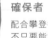

確保者

配合攀登者的動作送繩或收繩。不只要能流暢地操繩，也必須擁有可確實阻止墜落的技術，比頂繩攀登的確保者更需要扎實的功力。

▶ 設置在保護支點上

保護支點是防止攀登者墜落的關鍵。除了攀登前要盡可能觀察、確認該設置在哪個位置，也要準備足夠的快扣組、繩環及鉤環。

▶ 準備

抵達岩場後，不應該立刻開始攀登。在攀登中，為了安全必須事先做好許多準備。

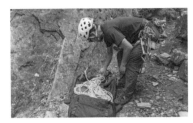

準備繩索

從繩索的尾端開始整理繩索，以免攀登途中繩索糾纏在一起。在整理的同時還要檢查繩索是否有破損。繩索避免直接放在地上，而是先鋪一層收繩布等當作緩衝再開始整理。

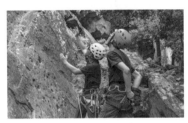

觀察地形（Observation）

Observation意思為觀察，在攀登領域中特指事前觀察攀登路徑的狀況，包含確認保護支點的位置，並準備所需的快扣組等等。此時也可順便想像困難的位置該如何挪動身體才能通過。

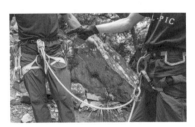

安全確認

攀登者與確保者互相檢查彼此的繩索是否確實連接在一起。最好也詳細檢查繩結是否正確、確保器的設置方法是否有誤、鉤環的閘門有沒有上鎖等等。

天然保護支點

在野外的岩場中可設法將繩環掛在樹木上，設置天然保護支點。除了這個類型外，還有在岩石裂縫中嵌進器械當作支點的可拆式保護支點。

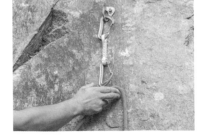

人工保護支點

若是設備完善的岩場，岩壁中就會打入可扣進快扣組的岩栓。將快扣組的一個鉤環掛在岩栓上，另一端的鉤環則用來扣住繩索。

▶扣進繩索的步驟

在先鋒攀登中須順暢地設置動態確保系統。若使用快扣組，可依照閘門方向及左右手，分成以下兩種扣進繩索的方法。兩種都是必修科目。

手指扣繩的方法

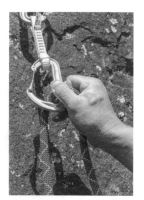 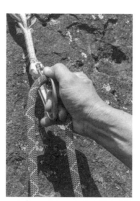 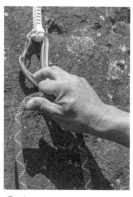 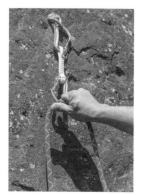

4 將繩索扣進鉤環裡就完成了。

3 繩索抵在閘門上，用拇指推進去。

2 中指壓住鉤環的掛繩口。

1 用拇指與食指捏住繩索。

反手扣繩的方法

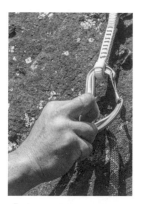 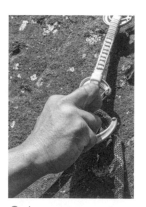 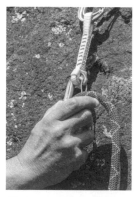 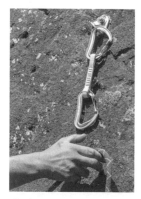

4 完全推進去，確認已經扣進繩索後就完成了。

3 用食指壓繩索，把閘門推開。

2 用拇指與中指壓著並捏住鉤環。

1 繩索掛在食指與中指上。

注意反扣

 ✕

這是典型的反扣。此時若不慎墜落，繩索可能撞開閘門，有繩索脫落的危險。

 💬

這是正確示範。繩索從岩壁側穿過鉤環來到正面，且閘門背對行進方向。

扣進快扣組裡的繩索，應該要從鉤環的背面（岩壁側）往正面（攀登者側）穿出來才是正確的，而且閘門也應該朝向行進方向的相反側。將這個原則弄反的失誤稱為「反扣」，先鋒攀登的初學者常出現這種失誤。須注意的是墜落時繩索有可能從閘門脫出，因此這其實是非常危險的失誤。

確保方法

先鋒攀登的確保，比較適合採用不同於頂繩攀登中換手式的「滑動式」。先鋒攀登必須配合攀登者的動作時而送繩、時而收繩。這裡介紹送繩時的步驟。因為這是攸關攀登者安全的重要技術，務必在進行充分訓練後才在現場實踐。

滑動式

4 送出繩索後右手往下拉，重新制住繩索。

5 右手往下滑動，準備送出下一段繩索。

6 這是再次以 **2** ～ **3** 的方式送繩後，制住繩索的狀態。

1 左手握住負重股，右手握住制動股，準備開始送繩。

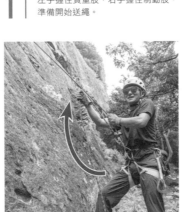

2 右手往上舉，解除制動狀態。

3 左手推出繩索，右手拉住繩索。這樣就能送出一定長度的繩索。

雖然想阻止墜落需要一定技術能力，但能夠快速進行操作。這適合必須細心操作繩索的先鋒攀登。

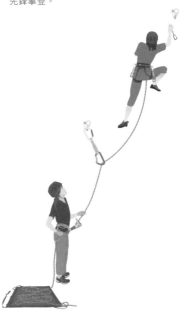

鬆手滑動

滑動式中必須鬆開用來制動的手，改變抓握的位置。如果這個時候不小心把手完全放開，就無法應付突然發生的墜落，釀成嚴重事故。滑動時要輕握住繩索，並準備隨時能夠用力拉住制動股。

設置固定點（支撐點）

分散重量的重要性

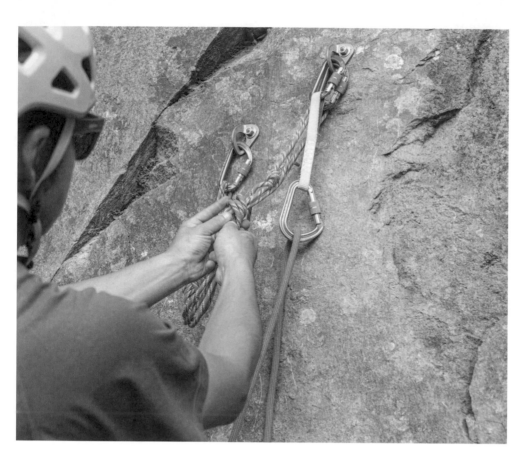

想從有進階好手帶領與保護，進步到能夠自行攀登各種地形，就必須學會建構一套安全的固定點（支撐點）系統。在頂繩攀登中，是由確保者確保攀登者不會墜落，而此時發揮確保作用便是固定點，說固定點是防止墜落最重要的關鍵也不為過。

原本在岩場中必須自己準備用來架設固定點的工具，不過在熱門攀登路線上，通常都已經安裝好牢靠的固定用器械了（不過也有些地方沒有，必須事前確認）。本節作為基礎篇，將解說如何使用設置好的器械來架設固定點。

四個要素與建構方法

建構固定點系統，必須考量以下四個要素：「強度」、「多重性」、「平衡性」、「防止延展」。強度指的是包含鉤環、繩環等在內，整個系統的所有裝備都應該要有充分的強度。

多重性則指的是整個固定點系統應該要具有備援功能，不會因為一個環節損壞就全部失效。基於這個觀念，需要透過兩個以上的固定點建構系統，且當作主力點（Master Point）的鉤環也要用到兩個甚至三個以上。平衡性意指每個固定點都應該要承受約莫相同的重量。最後的防止延展，則是應避免某個固定點損壞時，其餘的固定點與主力點間的距離拉開，導致系統承受巨大的衝擊力。架設時應以這些要素為基礎，視環境狀況選用合適的架設方式。

固定點的架設方法大致可分為「靜態均力（Static Equalization）」與「四股均力（Quad Anchor）」這兩種。另外還有一種稱為「動態均力（Self Equalization）」的方法，不過因為某個固定點損壞就可能受到巨大衝擊力，較為危險而不推薦。

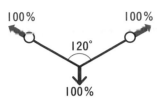

100% 100%

120°

100%

當兩個固定點與主力點的夾角為一百二十度時,每個固定點承受的重量就會達到百分之百,失去分散重量的效果。

58% 58%

固定點 固定點

60°

主力點

100%

假設主力點承受的重量為百分之百,而兩個固定點的夾角為六十度時,每個固定點承受的重量約為百分之五十八。夾角愈小,負荷愈少。

▶ **分散重量**

即使只是靜止的重量,固定點也會受到攀登者體重約 1.7 倍的負荷。為了確保安全,就要利用兩個以上的固定點來分散重量。固定點使用閘門為螺旋鎖的改良 D 型鉤環。另外,主力點(Master Point)指的是匯聚所有固定點力量的位置。

▶ **分散方法**

参考 **動態均力** (Self Equalization)	**四股均力** (Quad Anchor)	**靜態均力** (Static Equalization)	
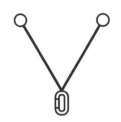		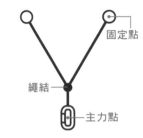 固定點 繩結 主力點	結構
不固定主力點,使其保持靈活的分散方法。不用打結,架設起來很快,但並不推薦使用。	繩結之間可以活動,是種介於靜態均力與動態均力之間的分散方式。架設起來相當快。	固定主力點的分散方式。務必先預測、確認承受重量的方向再進行固定。	
			負重
優點是即使主力點大幅擺動,每個固定點都還是能均勻承受重量。	即使主力點大幅擺動,只要不遠離繩結位置,就能均勻承受重量。	一旦負重方向改變,其中一點就會承受巨大負荷。若主力點可能會大幅擺動,應避免採用。	
		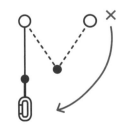	崩壞
一旦某個固定點損壞,主力點便會墜落造成巨大衝擊負荷,相當危險。	雖然其中一個固定點損壞後主力點會墜落,但距離比動態均力還短。	即使其中一個固定點損壞,墜落的距離也不長,不會產生衝擊負荷。	

▶ 靜態均力（Static Equalization）

2 | 將前端的繩圈扣進鉤環就完成了。

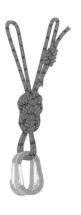

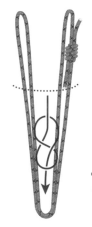

八字結

用八字結固定，以便其中一個固定點脫落時能立即停止墜落。此處使用登山繩綁成的繩環。

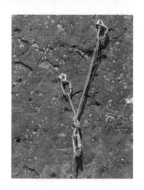

1 | 繩環掛在兩個固定點上，然後收攏在一起打八字結（P21的**1**）。

3 | 在扭轉後的繩環裡扣進一個鉤環，並用手指與鉤環拉開繩環。

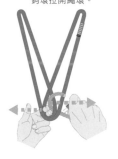

2 | 完成扭轉的狀態。

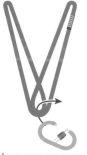

1 | 繩環掛在兩個固定點上，並扭成**2**的形狀。

雙套結

如果繩環長度不夠，或使用的是扁帶製的繩環就用雙套結。強度比八字結更高。

6 | 把鉤環倒轉過來，使寬端在下，最後再追加鉤環就完成了。

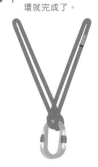

5 | 在**4**用手扭轉後的繩圈裡扣進鉤環。

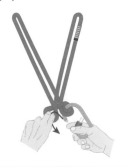

4 | 手指與鉤環都往相同方向扭轉。

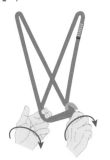

鉤環的個數與種類

用在主力點上的鉤環至少需要兩個或三個。如果在坡度平緩的光滑岩壁上使用兩個鉤環，鉤環可能會放平，將繩索夾在鉤環與岩石間無法動彈。如果使用三個，就能順暢地操作繩索。

如果要使用兩個鉤環，可選擇螺旋鎖的○型鉤環，而若要使用三個鉤環，則可選擇直口（無鎖）的○型鉤環。無論選擇哪一種，鉤環的閘門都要朝向不同方向。

兩個鉤環雖然輕便一點，但可能會夾住繩索。

三個鉤環能隨時順暢地操作繩索。

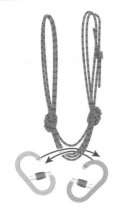

2 | 對折繩索，然後收攏在一起打出一個單結。

四股均力（Quad Anchor）

同時具備靜態均力和動態均力的優點。基本上使用5.5mm×5m的繩索。如果事前就做到步驟 **3**，架設起來會更迅速。

4 | 兩端用鉤環掛在兩個固定點上。

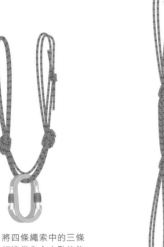

1 | 繩索兩端用雙漁人結綁起來，做出一個環。

5 | 將四條繩索中的三條扣進當作主力點的鉤環中。

3 | 下端也同樣打出一個單結。

動態均力（Self Equalization）

不固定主力點的分散方式。一旦某個固定點損壞，主力點就會墜落而承受巨大衝擊力，所以並不推薦使用，僅供參考。

3 | 把鉤環倒轉過來，使寬端在下，最後再追加鉤環就完成了。

2 | 如圖所示扣上鉤環。

1 | 與靜態均力（雙套結）的步驟 **1** 相同，將繩環扭出一個圈。

回爬的系統

在兩處打上摩擦力套結，設置回爬系統。雖然系統本身並不複雜，但隨著繩索粗細或回爬地點等，需要的制動力也會有所改變。請以下述的系統為基礎，視情況變更摩擦力套結的種類，或調整纏繞的圈數。

連接主繩與安全吊帶

❶橋式普魯士結　☞ 參照P.37

用60cm的自製繩環等，在繩索上打橋式普魯士結。接著用繩環及鉤環，連接安全吊帶與摩擦力套結。最後拉扯繩結，檢查制動是否有效。

設置備用方案

❷圈結　☞ 參照P.18

作為摩擦力套結鬆開時的備用方案，可將主繩打成圈結。之後在回爬的過程中，每隔約2m就打一次結以作備用。

製作腳蹬繩

❸克氏結　☞ 參照P.38

用120cm等較長的繩環，以克氏結綁在繩索上。因為要將腳踩進去，使繩結承受所有體重，所以適合使用制動能力較強的繩結。

❹單結　☞ 參照P.16

繩環下端用單結等做出環，再把腳踩進去當作踏腳處。

沿著繩索自行脫離

在熟練一定程度的單繩距攀登後，終於就要挑戰多繩距攀登了。

在這之前希望各位先學起來的，是稱為回爬（或稱自我逃脫／繩索登高）的技術。在繩索垂降中，若發現自己降落到錯誤的地方，或是在外傾的岩壁（Overhang）上墜落，被拋到半空中時，就必須要攀登回原本的位置，這個時候便能運用這項技術。

雖然回爬在本書介紹的內容中屬於最進階的技術，但能夠應付緊急狀況，先學起來絕不吃虧，而且並不需要學會什麼特殊的繩結或裝備才能運用，只要搭配、組合本書所介紹的內容就足夠了。在增加知識這層意義上，也是頗有用處的技術。

雖然解說是以繩索垂降中的回爬為主，但除此之外還有各種場合能使用相同系統來應對。

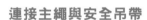

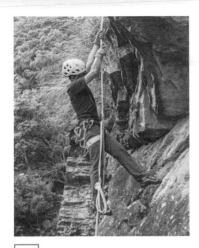

5 推高摩擦力套結

於此同時將連接至安全吊帶上的摩擦力套結往上推。

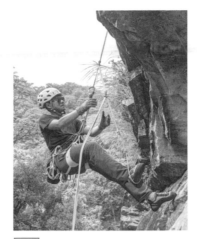

3 做出腳蹬繩，把腳放進去

用克氏結綁起來的繩環下端再打單結，做出一個環供腳踩踏。

6 腳邊的摩擦力套結也往上

讓安全吊帶承受體重，然後將用來踩踏的摩擦力套結往上推。

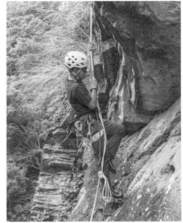

4 站起來

確認足弓部分確實踩在環裡面，然後站起來。

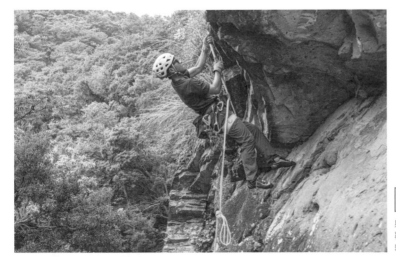

登高的步驟

雖然系統如右頁所解說，但仍須反覆訓練，將步驟徹底記熟才能派上用場。

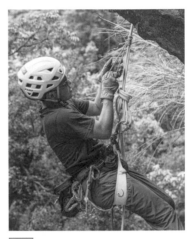

1 在繩索垂降中煞停

在繩索垂降的途中煞停（參照P91），並將60cm的登山繩繩環用橋式普魯士結綁到繩索上。

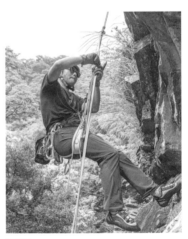

2 製作回爬系統

連接橋式普魯士結與安全吊帶。確認制動是否有效後，用圈結設置備用方案（右❷），然後將 1 固定好的確保器取下。之後用克氏結將繩環綁到繩索上。

7 再次站起

與步驟 4 同樣站起來，然後反覆進行後面的步驟，慢慢往上攀登。

Column 5
動作還是外形？該如何記住繩結

看著為了學習繩結而翻開書本的人，我發現有人會先閱讀文章，之後才看圖片，而有人則是跳過文章只看圖片學習。雖然不是所有人都是這兩種其中一種，但從文字開始學的人與從圖片開始學的人，記憶的方式也有所不同。我想之所以會有這種差異，應該是因為這相當仰賴個人的經驗與思維吧。

為了將繩結學到能夠靈活運用，可以採用兩種不同的記憶方法，一種是用腦記住繩結外形的「外形記憶」，一種是記住手部動作的「動作記憶」。

外形記憶的優點是可以在腦中勾勒完成後的模樣。即使改變打結方向或想要綁住的物體，但因為已經記住完成形了，所以就算打得很辛苦，終究也能成功打出結來，而且

由於過程中會不斷思考，也能鍛鍊出臨機應變的能力。不過這個方式需要用腦處理並判斷視覺資訊，缺點是打結速度不夠快。

另一方面，用身體記住打結步驟的動作記憶，最大的優點是不用看也不用思考，能夠迅速把結打好。然而，一旦狀況改變，無法再用相同動作打結時，就會變得打不出結，失去應變的能力。

本書第1章所展示的步驟，主要是用來記住外形的圖例，不過有時候也會在外形的說明中插入動作的說明。譬如雙環八字結（P22）的步驟5～6中，就有「反折」、「套往另一側」等具有動作性的表達。這些是只用圖片理解的人很常受挫的地方。另外，如果直接請教他人，能聽到許多只用圖片無法表達

的技巧與文化（繩結的名稱等），而且能夠用肉眼觀看動作並學習，更能加深對圖片的理解。然而這樣記憶的不是外形而是動作，因此即使在請教後的一段時間裡記得住，但之後就可能怎麼打也打不出結。各位在打結途中，是否有過「覺得哪裡有點奇怪」，搞不清楚接下來怎麼打的經驗呢？這一定是因為動作記憶不完全，學到的動作與實際進行的動作有些差異所導致。如果重新打結能順利打好，要不就是動作做對了，要不就是順著外形記憶找到打出正確外形的方法。

用文字或圖形記住的外形，與實際操作所了解的動作。只要兩種都學得扎實，就應該能成為應變能力與速度兼具的「繩結達人」。

（插畫家 阿部亮樹）

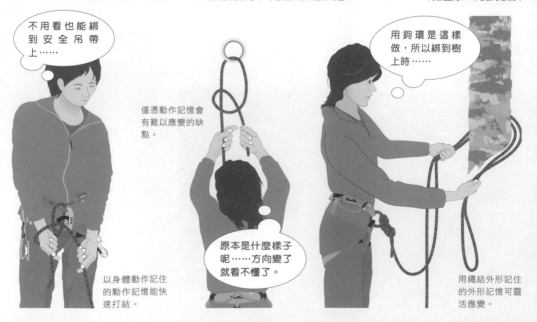

不用看也能綁到安全吊帶上……

僅憑動作記憶會有難以應變的缺點。

以身體動作記住的動作記憶能快速打結。

原本是什麼樣子呢……方向變了就看不懂了。

用鉤環是這樣做，所以綁到樹上時……

用繩結外形記住的外形記憶可靈活應變。

Part 6

繩索的攜帶、保管與維護

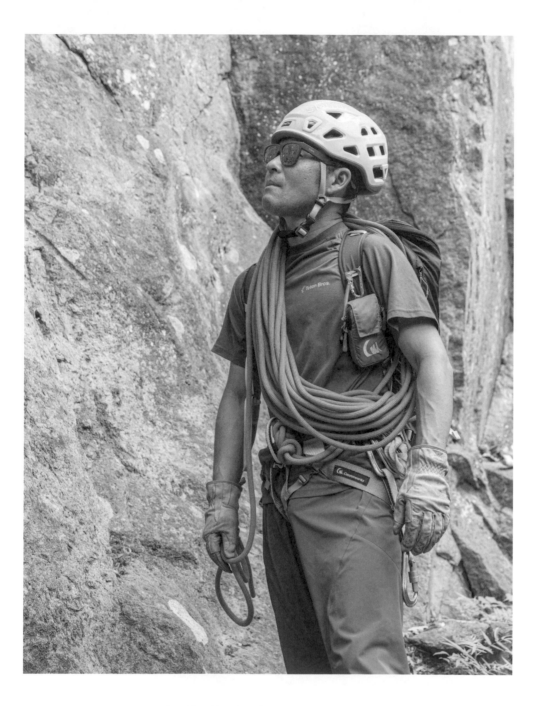

繩索的收繩方法 — 讓登山與攀登更順利

為了安全及便於攜帶

繩索本來就是打結後會損傷的工具，因此不用時最好就保持原本的狀態。話雖如此，為了方便攜帶，也為了操作繩索時能夠更順利，就需要學習正確、美觀的收繩方式。

無論登山還是攀登，使用繩索都是為了安全，而安全中還有「迅速」這個不可或缺的要素。為了使用繩索，在現場浪費許多不必要的時間，都是將自己與同伴暴露在危險中的行為。想順利使用繩索而事先整理、收繩，可說是安全進行戶外活動的重要技術。至於收繩時間本身，當然也希望可以短一點。

雖然收繩方法有很多種，但本節介紹的是其中幾個最具代表性的。收繩在家也能練習，請熟練到可在短時間內收繩完畢吧。

4 │ 重複以上動作，直到將繩索全部盤繞完畢。

5 │ 盤繞完畢後也可直接掛在肩膀上移動。

登山者收繩法（Mountaineer Coil）

將繩索盤成圓圈狀的收繩方式。雖然可以掛在肩上移動，但使用時若不仔細送繩，可能會糾纏在一起。可先將其中一端的繩頭綁在安全吊帶上，並在這個狀態下進行步驟 1～5，最後再做尾端處理就便於在登山中四處帶著走（右頁照片）。

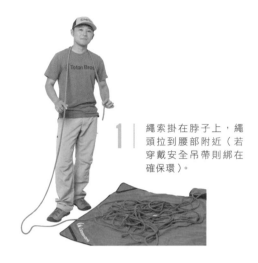

1 │ 繩索掛在脖子上，繩頭拉到腰部附近（若穿戴安全吊帶則綁在確保環）。

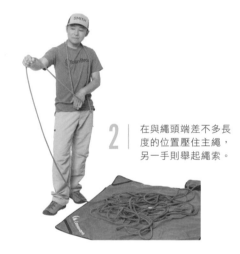

2 │ 在與繩頭端差不多長度的位置壓住主繩，另一手則舉起繩索。

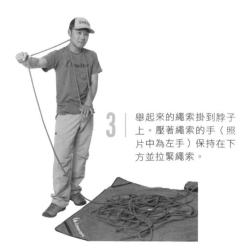

3 │ 舉起來的繩索掛到脖子上。壓著繩索的手（照片中為左手）保持在下方並拉緊繩索。

盤繞的訣竅

舉起繩索後，轉動手腕稍微鬆開繩索，再直接掛到脖子上就能順利盤繞完畢。

舉起繩索。

轉動手腕保留一點鬆弛空間。

直接掛到脖子上。

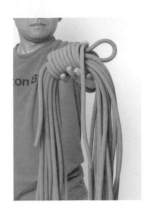

10 | 視繩頭長度纏繞三圈以上。

6 | 盤繞完畢後將繩索從肩膀上拿起來,調整圓圈的大小。

11 | 在 8～10 中纏繞的繩頭,穿進 7 反折的繩耳中。

7 | 其中一邊的繩頭反折出一個繩耳。

12 | 拉動 7 反折的繩頭,然後將繩結拉緊。

8 | 將另一邊的繩頭纏在 7 反折的繩頭上。

13 | 完成。掛在肩上移動也很方便。在山屋等地可以直接掛在牆壁上。

9 | 纏繞第二圈時要與第一圈交叉。

繩索就會糾成一團。

也難以強硬解開，
最終使繩索無法使
用。

如果隨意放在地上⋯⋯

使用時

如果解開繩結後，就直接把
登山者收繩法收好的繩索隨
意放在地上⋯⋯

要使用登山者收繩法收好的
繩索時，先解開繩結，然後
從繩頭開始一圈圈小心地送
出繩索。

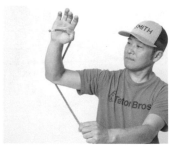

2 │ 另一隻手將主繩拉向手肘，再
反折回來。

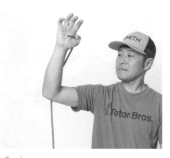

1 │ 拇指壓住繩頭。

收較短的繩索

想用登山者收繩法將 20 m
左右比較短的繩索盤起
來，就不用掛在脖子上，
只要盤繞在手掌或手肘上
就能順利盤好。

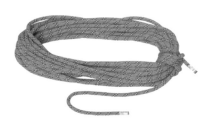

5 │ 完成。雖然不能斜掛在肩上，
但收得簡潔乾淨。

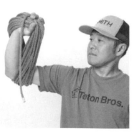

4 │ 重複以上步驟直到盤繞結束。
完成後的處理與 P 136 的 6 ～
12 相同。

3 │ 繞過手肘的繩索經過拇指與食
指之間，接著再次繞向手肘。

反折繩索做出繩耳，並分配到左右兩邊的收繩方式。優點是方便記憶，而且使用時不會糾纏在一起。但另一方面，盤起來之後難以背在肩上，而且攜帶時也可能勾到樹木等障礙物，需要多加注意。

蝴蝶收繩法（Butterfly Coil）

4 用相反的手再次舉起主繩。

1 繩索掛在雙肩上。繩頭的位置大約在大腿到膝蓋間。

5 同樣張開雙臂，再將繩索掛到肩膀上。這次繩耳會位在與 3 相反的一側。重複以上步驟，並將繩耳平均分配在左右兩肩。

2 繩頭那一端的手舉起主繩，並張開雙臂。

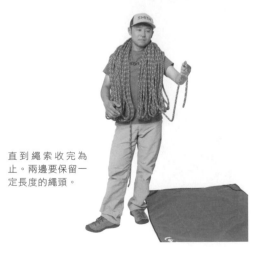

6 直到繩索收完為止。兩邊要保留一定長度的繩頭。

3 2 拉開的繩索掛到肩膀上。其中一邊會做出繩耳，而主繩位在另一側。

在身體前方分配

繩索除了掛在肩上，也能用手拿著，在身體前方分配繩耳。雖然用一隻手撐住繩索的重量有些吃力，但在難以張開雙臂的狹窄岩場中就很好用，一定要先學起來。

3 ❷舉起的繩索做出繩耳，並改由繩頭這端的手拿。

2 主繩這端的手舉起繩索，並張開雙臂。張開手的幅度及方向，可以依照當時的空間狀況來調整。

1 在身體前方用雙手握住繩索。如果手掌朝上握著，之後會比較好操作。繩頭長度垂至地面。

6 重複以上步驟，繼續將繩耳分到左右兩邊，直到將繩索分配完畢。接下來的步驟與 8 之後相同。

5 同樣做出繩耳，換另一手拿。以手掌為頂點，將繩耳擺在與 3 相反的另一側。

4 主繩端的手再次舉起繩索。

11 │ 完成。要使用時解開繩結，只要小心放在地上就能直接送繩。

9 │ 用另一端繩頭纏繞 8 所做出的繩耳，並在第二圈時交叉。

7 │ 將繩索收好後從肩膀上取下。

10 │ 纏繞數次變短後，就穿過 8 的繩耳，然後拉動相反的繩頭把繩結拉緊。

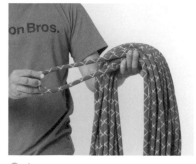

8 │ 將其中一端繩頭反折做出繩耳。

雙蝴蝶收繩法（Double Butterfly Coil）

從繩索的中間點對折，再依照蝴蝶收繩法（P138）的方式分配繩索。雖然只需蝴蝶收繩法一半的次數就能收繩完畢，但一開始必須要先找出繩索的中間點，會花費比較多時間。

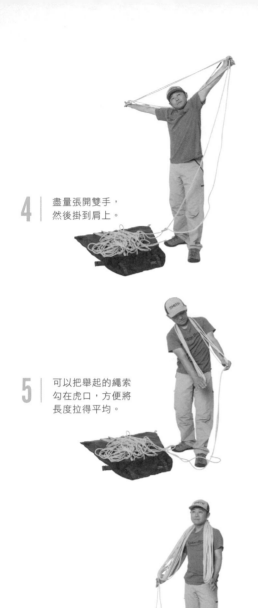

4 | 盡量張開雙手，然後掛到肩上。

5 | 可以把舉起的繩索勾在虎口，方便將長度拉得平均。

6 | 重複以上步驟。

7 | 分配完成後，握著中心部分將繩索從肩膀上卸下。

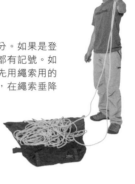

1 | 握住繩索的中間部分。如果是登山繩，通常正中間都有記號。如果沒有記號，可以先用繩索用的馬克筆等做好標記，在繩索垂降時相當方便。

2 | 拿著中間部分的手與另一手將繩索抬起來，並張開雙手，把繩索掛到肩膀上。

3 | 掛到肩膀後，用與 2 相反的手再次舉起繩索。

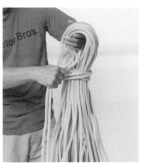

10 纏到約一圈半時,把繩頭這端的繩索,從 8〜9 做出的圓圈裡面拉出來。

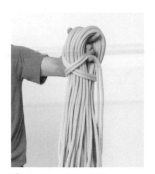

9 第二圈要與第一圈交叉。

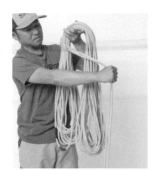

8 拿著繩索中心(原本掛在脖子上的部分),將兩邊的繩頭纏繞在繩索束的上端。

14 完成。

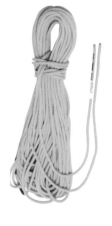

13 套進去後拉動繩頭,把繩結拉緊。

12 把 11 拉出來的繩索套在整束繩索上。

11 正把繩索拉出圓圈的樣子。

背起繩索

雙蝴蝶收繩法收好的繩索可以背在身上,在想要攜帶繩索又想空出雙手,譬如從岩場移動到另一個岩場時,這個方法就特別方便。步驟 5 之後使用的繩結不限,不過這裡介紹的方法最為簡單且確實。

3 2 拉出的繩索在身體前方交叉的狀態。

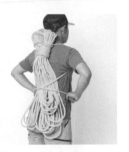

2 掛在肩膀的繩頭穿過腋下繞到背部,然後再次拉回身體前方。

1 收繩時保留較長的繩頭,然後將兩端掛在肩膀上。

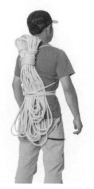

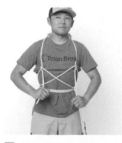

6 打兩次單結固定兩端的繩頭便完成了。

5 讓繩頭在身體前方交叉,並穿過腋下的繩索。

4 再次繞過背部一圈,接著拉到身體前方。

▶ 輔助繩的收繩方法

輔助繩與登山繩等繩索相同，重點在於收繩方式要方便之後使用。由於在戶外也時常裁剪成必要的長度來使用，因此要收得可以順利拉出來。纏在拇指與小指上做出圓圈，最後再將繩頭打結，就不會纏在一起。

5 | 將繩頭纏在整條繩束的中間。

6 | 將繩頭穿進纏繞的環裡並拉緊。

7 | 完成。

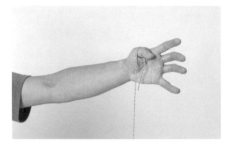

1 | 繩頭掛在拇指上。

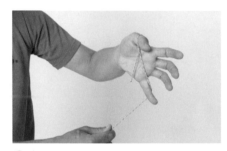

2 | 從拇指外側勾進小指內側。

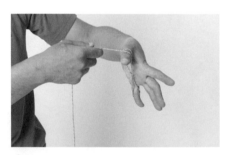

3 | 如寫8字般再次勾到拇指上。

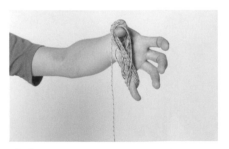

4 | 重複以上步驟。為保持圓圈大小不變，可以用拇指與小指把圓圈撐開。

在露營等情境中……

在露營等裝備的容量限制比較寬鬆的情境裡，也可以準備類似滾筒的東西把輔助繩纏上去，不僅攜帶方便，也能輕鬆拉出繩索，相當好用。邊緣突出的滾筒可以在五金行或釣具店買到。

把輔助繩纏上去就完成了。　　繩頭用雙套結綁在滾筒上。

繩索會因為摩擦岩石、沾附泥土而損傷，就算不用也會因老舊而劣化。一般的尼龍製登山繩在未使用的狀態下，使用年限大約為五年，若每個星期都使用的話僅剩兩年。話雖如此，這終究只是一個基準，隨個人使用及保管的方式會出現很大的落差。最重要的一點是用自己的眼睛去檢查繩索狀況。

使用前後都要檢查繩索是否有磨損。平時也要觸摸整條繩索，確認是否有硬度不同的地方。如果變得柔軟，內部可能有繩芯斷裂的情形，而如果太硬，則可能是其他位置斷裂後積塞在此處，或尼龍因老舊而硬化。有這類問題的繩索都請直接拋棄。

在登山、攀登中製作棄繩，或在露營區裁剪輔助繩來使用等，有不少場面都需要割斷繩索。這時若想割得漂亮，就需要一點訣竅；如果拿小刀二話不說就開始割，斷面會變得太大而綻開。繩索綻開不僅難看，綻開的地方也會因為強度下降，損害繩索的安全性。在割斷繩索時，首先要用打火機烤想要割斷的部分，最後再將斷面用火烤硬，並用繩皮覆蓋繩芯，就能割出漂亮的末端。

末端綻開。　　　　　　　　用小刀割繩索⋯⋯

✕

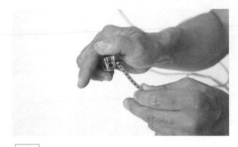

3 用打火機烤末端

用打火機烤割斷的末端，將末端烤硬。

1 用打火機烤

用打火機烤想要割斷的部分。

4 覆蓋繩皮

把繩索的繩皮往上推。小心燙傷。

2 拉緊繩索並割斷

拉緊繩索後，將刀刃抵在烤過的地方，一口氣割斷。

裝進繩索收納袋的方法

同時適用於保管與攜帶

延長繩索壽命

雖然用第134頁之後所介紹的蝴蝶收繩法等等來收繩很方便，可以在現場帶著四處走，但放在家中保管或前往攀登現場時，使用繩索收納袋來收納更好。除了可以使用登山用品店等商家販售的專用收納袋，也能自行改造束口袋，裝入輔助繩等比較短的繩索。

攀登專用的繩索收納袋分成肩背型、背包型等各種款式，都是適合收納繩索並攜帶的形狀。有些類型還兼具「收繩布」（Rope Sheet）的功能，以便攀登時放置繩索。也有些類型還能一併收納其他各種必要裝備。

束口袋型的收納袋可以將整個袋子直接裝進背包，也有將繩頭慢慢拉出來的使用方式。

為了延長繩索壽命，最重要的就是避免磨損繩索。除了使用時以外盡可能不要打結，保管中也不要曝曬到陽光或堆積灰塵。不需打結即可收納，還能避開陽光與灰塵的繩索收納袋是保管繩索最好的方法。

繩索使用後要清除髒汙，如果泡過水就在陰涼的地方風乾。最後放進繩索收納袋，並保管在室內陽光不會直射的地方。

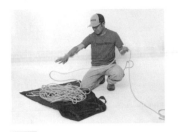

2 收進繩索

繩索收到收繩布的上面。雖然不用特別整理，但為了避免糾纏，繩索盡可能疊高，不要讓繩索交疊在一起。

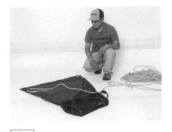

1 穿過繩頭

繩索的繩頭穿過收繩布上的小套環。

▶附收繩布的收納袋

收納繩索的收納袋，與攀登時放置繩索的收繩布結為一體的類型。攤開就能立刻使用，操作起來便捷快速。

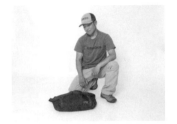

5 完成

關起收納袋就收納完成了。無論是帶去岩場還是放在家中保管都可以。

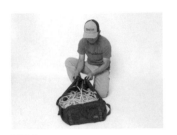

4 拉起收繩布並靠攏

把收繩布穿過繩頭的部分拉起來並靠在一起，然後將繩索塞進收納袋部分。

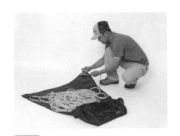

3 穿過另一端的繩頭

繩索都收到收繩布上後，將與 1 相反的另一側繩頭穿過收繩布上另一個小套環。

2 裝進繩索

壓著穿過小套環的繩頭，並將束口袋內外再翻回來，接著把繩索裝進去。

1 穿過繩頭

把束口袋內側翻出來，再將繩頭穿過底部的小套環。

▶束口袋

適合將繩索連同束口袋一起裝進背包中。專用的繩索束口袋在底部有穿過繩頭的小套環，不過款式較少。隨意選用一個束口袋，再自己將小套環裝上去即可。

5 完成

拉緊束口袋，完成。束口袋可裝進背包裡，或從袋中拉出必要長度的繩索。

4 繩頭穿進袋子上端的套環

當繩索全部收納進束口袋後，再將繩頭穿過袋子上端的小套環。這個設計的用意是方便使用時可以快速抽出繩頭。

3 將繩索送進袋中

將繩索慢慢地送進束口袋中。

繩環的攜帶方法

登山繩或扁帶也通用

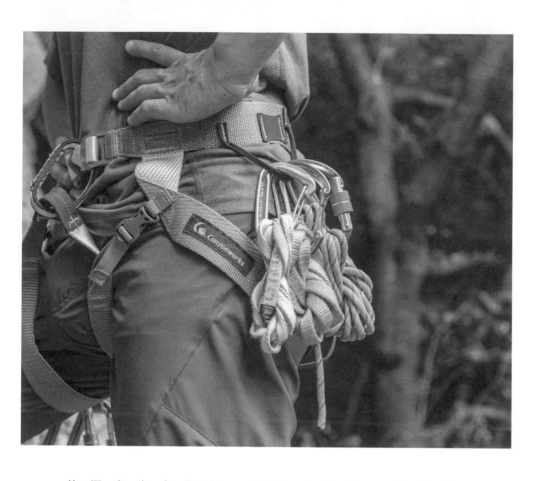

斜掛很危險

登山、攀登中使用的繩環在攜帶時必須能隨時順利取用，而且不能阻礙自己的動作，這是攜帶繩環的必要條件。

這時可以運用的，就是將扭成一串的繩環扣進鉤環裡，再掛到安全吊帶裝備環上的方法。完成形乍看之下很複雜，其實相當簡單，還請各位學起來。登山繩或扁帶打成的環也能運用這個方法。

此外，雖然很常見到登山者或攀登者將繩環斜掛在身上，但斜掛的繩環很可能會勾到樹枝等物體，請盡量避免。特別是對有墜落風險的先鋒者而言，這個做法極其危險，實際上也曾發生過人墜落時斜掛的繩環勾到樹木，結果遭勒喉而窒息的事故。

在家中的保管方法

繩環與繩索相同，打結或扭轉都可能受到損傷而造成劣化，因此除了使用時以外，都要盡可能保持原樣。

雖然繩索建議保管在專用的繩索收納袋裡，但保管繩環不需要什麼特別的用具。從山裡回來後解開扭轉的部分，清除髒汙，然後直接掛在牆壁或置物架上即可，不過務必遠離陽光直曬的地方。

▶ 扭轉繩環的方法

只要從鉤環中取出，立刻就能回復原樣。另外，由於繩環也很常與鉤環一起使用，所以這個攜帶方法相當便捷。無論60cm還是120cm的繩環都能用這個方法。

1 對折繩環。

2 扣進鉤環。

3 手指勾著繩環的另一端，開始扭轉繩環。

4 扭到沒有空隙為止。

5 在扭轉的狀態下對折。

6 把 5 對折後的末端也扣進鉤環裡。

扭轉失敗的例子

 ✕

縫合處掛在鉤環上
如果縫合處掛在鉤環上，就無法漂亮地收攏，產生多餘的空間。

 ✕

出現空隙
如果扭轉後的繩環還留有空隙，可能會勾到其他東西發生危險。

7 將繩環移到鉤環的窄端就完成了。接著可以掛在安全吊帶的裝備環上攜帶。

索引／用語集

除了整理了本書所介紹的繩結及其登場的頁數，也解說本書出現的用語或登山雜誌、導覽書常用的名詞。紅字的頁數為打結方法的說明。

英數字

ATC　Black Diamond 公司出品的管狀下降器。

UIAA　→國際山岳聯盟

UIAA認證標準 由國際山岳聯盟制定，當繩索、鉤環或頭盔等各種登山用具符合檢驗時可獲得的國際認證。

1～5劃

丁香結　→雙套結

二次遇難 指前往救難的人員也遇難。

八字結（Eight Knot）　→八字結（Figure Eight Knot）

八片結（Figure Eight Knot） 繩結名稱。P14、21、47、61、87。

刀片脊（Knife Ridge） 尖銳又狹窄的山脊或稜線。或稱Knife Edge。

下放（Lowering） 懸吊在繩索上並下降的動作。在完成或中止攀登時，攀登者可請確保者操作繩索，將自己下放至地面。也稱為Lower Down。

下降器（Rappel Device） 用於繩索垂降的制動器。請參照「制動器」。

大力馬（Dyneema） 用於繩環的一種化學纖維。強度高於尼龍五倍，但不耐熱。表面也過於光滑。

大牆（Big Wall） 雖然沒有嚴謹的定義，但通常指高度超過數百公尺的巨大岩壁。優勝美地的酋長岩就是一個著名的例子。

山行 指目的為登山，並前往山上的行動。

山岳嚮導 本書中指獲得日本山岳聯盟協會認證，擁有山岳嚮導資格（國際山岳嚮導、山岳嚮導第II級、第I級）的嚮導員。在日本，山岳嚮導的標準下，只允許這個階的嚮導引領進階路線。廣義上也包含所有在山地進行導覽的業者。

山屋 山地中提供登山者住宿、休憩的設施。雖然一般是指有人經營，且有管理員維護的山屋，不過有時候也包含無人的避難小屋。

中間結　→蝴蝶結

中間固定點　→動態確保

四股均力（Quad Anchor） 攀登中的固定點架設方法之一。參照P126～129。

分散重量 用兩處以上的固定點分擔重量，是攀登時建構固定點系統很重要的概念。參照P126～129。

反扣 攀登時繩索以相反的方向錯誤地扣進鉤環裡。參照P124。

反手結　→單結

日本山岳嚮導協會 認證嚮導資格的公益社團法人，簡稱JMGA。負責對自然嚮導、登山嚮導、山岳嚮導、攀登教練等進行資格認證。在日本，嚮導不是國家證照，而是由多個資格認證團體所評定，而此協會就是最具代表性的一個。協會也加盟了國際山岳嚮導聯盟。

水結（Water Knot） 環固結的主要部分。

主繩 一般繩索中，不是兩端繩頭的主要部分。

半結（Half Hitch） 繩結名稱。P32、52～53、55、65。

半靜力繩（Semi-static Rope） 一種不太能延展的繩索。

半繩（Half Rope） 登山繩的一種，將兩條繩索掛在不同固定點上使用。參照P10。

6～十劃

外帳（Fly Sheet） 覆蓋在帳篷上（外）面的布，有防水等功能。

外傾岩壁（Overhang） 比垂直還前傾的岩壁或其狀態。也指突出到幾乎可蓋過頭頂的岩石。

尼龍（Nylon） 廣泛使用於繩索、繩環的材質。

布雷克結（Blake's Hitch） 繩結名稱。P55、P63、65、66。

平坡（Slab） 擁有光滑的岩面，且坡度不是很陡（大約在75度以下）的岩壁。坡度很陡的稱為Face。

扣（Clip） 指繩索掛進鉤環，或將鉤環掛進繩索、繩環的動作。

有鎖鉤環（Lock Carabiner） 閘門附帶上鎖功能的鉤環類型。參照P74。也稱安全確保鉤環。

自由攀登（Free Climbing） 限制可使用的裝備的攀登方式。在多數例子中，除了確保安全的裝備外，前進時只能使用防滑粉與攀登鞋。不過想嚴格定義仍然頗為困難。

自我確保（Self-belay） 在固定點上固定自己，避免掉落、確保安全的手段。參照P80～81。

自製繩環（Knot Sling） 以繩索打結而成的繩環。用於登山或攀登時，兩端的繩頭以雙漁人結打在一起。參照P11。

自鎖結（Autoblock Hitch） 繩結名稱。P39。

克氏結（Klemheist） 繩結名稱。P38、52、130～131。

快扣組（Quick Draw） 由兩個鉤環與一條短繩環連起來的工具。其中一個鉤環可扣在固定點上，另一邊則用來穿過繩索。

先鋒攀登（Lead） 一邊攀登，一邊將繩索設定在保護支點裡的一種攀登方式。

回穿八字結（Figure Eight Follow Through） 繩結名稱。P12～13、P21、47、83、99、102、104、107、109、119。

安全吊帶（Harness） 登山或攀登中，為避免滑落而穿戴在身上的腰帶型裝備。連接繩索一起使用。

帆索結　→稱人結

技術性攀山（Alpine Climbing） 面對岩石、雪、冰等環境，考驗登山綜合實力的攀登方式。

改良版蝴蝶結（Better Bow Knot） 繩結名稱。P70～71。

束口袋（Staff Bag） 可以收納東西的袋子，有些款式還進行了防水加工。

兔子結（Rabbit Knot） →雙環八字結

兔耳朵（Bunny Ears） →雙環八字結

制動股（Brake Strand） 操作繩索時用來制動的部分。參照P15。

制動器（Device） 包含下降器與確保器在內，所有用於確保及繩索垂降的器械統稱。時常與螺旋鎖式的鉤環一同搭配使用。雖然很多時候會將下降器與確保器視為同一種東西，不過也有些廠商是當作不同的產品。

呼叫「Call」 登山或攀登中，向團隊成員或其他隊伍進行溝通，讓對方了解狀況的動作。

固定點（Anchor） 用繩索做確保的穩固支撐點。

固定繩（Fix Rope） 在登山路線中架設好的繩索，可輔助登山者通過危險地帶。

定向八字結（Directional Figure Eight） →線上八字結

岩栓（Bolt） 埋在自由攀登的岩壁上，供攀登者使用的金屬製固定器械。

岩隙（Crack） 岩石的裂隙。攀登的岩壁，或指登山路線中需要抓住岩石攀降的困難地帶的人。

岩場 攀登的岩壁，或指登山路線中需要抓住岩石攀降的困難地帶。

拖吊結（Garda Hitch） 繩結名稱。P35、82～85、101。

法式抓結（French Prusik） →自鎖結

法式馬沙結（French Machard） →克氏結

直接掛物 將繩環等直接掛在物體上。由於沒有打結，因此強度不會下降。P41、81。

空手 沒有攜帶行囊的狀態。特指將背包放下，不帶著行囊行動的意思。

糾纏（Kink） 繩索扭在一起，或彼此交纏的狀態。在盤繞繩索或解開繩索時很容易發生。

芯鞘結構（Kernmantle） 用於登山繩的結構。參照P15。

阿爾卑斯套結（Alpine Clutch） →拖吊結

保護支點（Protection） 所有用來防止墜落的中間固定點等各種器具的統稱。包含固定在岩壁等各種岩栓等人工保護支點，以及安裝在岩隙等處的可拆式保護支點。

徒手下降 在岩壁上只用手腳下降（不垂掛繩索）的。參照P12～13。

徒手獨攀（Free Solo） 不使用繩索攀登的方式。不包含抱石。

徒步渡河 指步行橫渡河川或溪流。參照P93、107～109。

後繼者（Follower） 在登山隊中除了領隊以外的人，或指受到確保的人。

急救處理（First Aid） 對傷病患的緊急救護。為急救設計的裝備稱為急救包（First Aid Kit）。

留置 意思是把無法回收的登山裝備留在原地。此舉對環境有負面影響，應盡力避免。

砲兵結（Artillery Loop） →苦力結

級數（Grade） 表示登山或攀登難易度的指標。攀登已有國際性的標準。

索端嵌環套結（Evans Knot） 繩結名稱。P24、63、65。

起點 在攀岩中指開始攀登的點。

迷路 指登山中找不到正確的路線，迷失在山裡的情況。約四成的山岳遇難事件都肇因於迷路。

馬沙結（Machard knot） →自鎖結

指南針（Compass） 以磁針指示方向的工具。搭配地圖使用可以知道現在位置及方位。

扁帶 用尼龍或Dyneema等材質製成的扁狀繩帶。有些扁帶製成環狀使用，也有直接做成繩環的款式。

架線工結（Lineman's Loop） →蝴蝶結

相互結繩（Anselien） 意思是兩人以上為了互相確保，用繩索將彼此繫在一起。繫在一起的兩人同時行動的狀態稱為Continuous，一人確保，另一人行動的狀態則稱為Staccato。

苦力結（Manharness Knot） 繩結名稱。P52、54。

負重股（Load Strand） 操作繩索時受到負荷的部分。參照P15。

套結（Hitch） 繩索與其他物體組合後才能發揮效果的繩結。如果沒有可繫上的物體是無法打出結的。

十一～十五劃

動力繩（Dynamic Rope） 可以透過伸縮吸收衝擊的攀登用繩索。參照P9、10。

動態均力（Self Equalization） 攀登中的固定點架設方法之一。一旦某個固定點損壞，剩下的固定點就會受到強烈的衝擊負荷，因此並不推薦。參照P126～129。

動態確保（Running Belay） 在攀登路徑途中，將主繩扣在保護支點裡的確保方式。中間固定點。

圈結（Loop Knot） 繩結名稱。P18、46～47、50、52～53、59、130～131。

圈繞（Round Turn） 繩索纏繞鉤環或樹木一圈後折回來的一種繩結。P14、P41、58、59、81、100、102、104。

張力（Tension） 意思是拉緊繩索。

接近（Approach） 在登山領域中特指前往登山口的行程。攀登運動中則指前往岩場的過程。

國際山岳聯盟 簡稱UIAA，是制定攀登裝備的品質標準，並進行檢驗與認證的國際團體。

接結（Bend） 將繩索的末端打在一起的繩結。參照P12～13。

接繩結（Sheet Bend） 繩結名稱，主要用於扁帶。P28。

梯繩 繩索垂降時，用來綁在岩石或樹木上，再接上主繩的繩子。多半用輔助繩打雙漁人結而成。棄繩會留置原地。

棄繩 →雙套結

十六～二十劃

監修　　水野隆信

插畫　　阿部亮樹

編輯	山と溪谷社 山岳図書出版部
編輯・執筆	川口 穰
照片	逢坂 聡
	杉村 航
照片協助	エアモンテ
	キャニオンワークス
	マムートスポーツグループジャパン
	山の店デナリ
封面插畫	東海林巨樹
書籍設計	赤松由香里（MdN Design）
本文 DTP	滝澤しのぶ
	近藤麻矢
	三橋加奈子
	（アトリエ・プラン）

國家圖書館出版品預行編目資料

戶外活動實用繩結圖解全書／水野隆信監修
；林農凱譯. -- 初版. -- 新北市：楓葉社文化
事業有限公司, 2023.02　面；　公分
ISBN　978-986-370-507-9（平裝）

1. 結繩

997.5　　　　　　　　　　　　111020134

**戶外活動
實用繩結圖解全書**

出　　　　版／楓葉社文化事業有限公司
地　　　　址／新北市板橋區信義路163巷3號10樓
郵 政 劃 撥／19907596　楓書坊文化出版社
網　　　　址／www.maplebook.com.tw
電　　　　話／02-2957-6096
傳　　　　真／02-2957-6435
翻　　　　譯／林農凱
責 任 編 輯／王綺
內 文 排 版／洪浩剛
港 澳 經 銷／泛華發行代理有限公司
定　　　　價／420元
出 版 日 期／2023年2月

YAMAKEI TOZANGAKKOU ROPEWORK
© 2019 Takanobu Mizuno, Ryojyu Abe
Originally published in Japan by Yama-Kei Publishers Co., Ltd.
Chinese (in complex character only) translation rights arranged with
Yama-Kei Publishers Co., Ltd. through CREEK & RIVER Co., Ltd.